大地之歌

徐曉燕的
鄉土寫實主義

風之寄 編著

代序

西藏是個神秘的地方，具有獨特的人文與地理景觀。

《西藏奇緣》描敘一位年輕女藝術家，隻身進入西藏的種種奇遇，藉以呈現西藏這塊土地，獨特的風土民情與宗教思想。

《大地之歌》以風之寄小說《西藏奇緣》為主軸，章節名稱來自藝術家徐曉燕的畫作，而故事中許多情節一分真實、九分想像；雖然帶有人物傳記味道，卻幾乎不是按照事實撰寫，更多是具有稗官野史的傳奇色彩。

徐曉燕，當代著名藝術家，曾獲得第三屆中國油畫年展金獎，其藝術地位已經被寫入近代美術史中，被譽為「鄉土寫實主義」的代表性人物。

二十世紀三〇年代之後，寫實藝術再度在美國興起，其中鄉土現實主義大多以架上繪畫來表現。畫家們都用寫實的手法描繪出一種懷鄉如牧歌般的愁緒，但同時也描繪了都會生活帶給人們的孤獨感。

二十世紀八〇年代初期，在中國的畫壇上，也出現了被稱為「鄉土寫實主義」的油畫。特別值得注意的是從九〇年代中期出現的以北方原野為題材的風景畫，徐曉燕便是傑出的代表人物之一。

故事從全世界地理位置最高、經歷凍土最長的青藏火車開始。筆者化身其中，藉以冷眼旁觀，記錄沿途發生的種種奇人異事。

語：風之寄

CONTENTS

生命的斑斓

來自一份熱愛

對土地、對生活、對藝術

濃烈終會歸於平淡

人世間的情感

猶如

豐收之後的荒涼

秋季的風景

而

難以遺忘的身影

卻像一道深深的鴻溝

重重地

劃在心田上

永生難忘

曉燕

懷念妳

第
一
樂
章
：
秋
季
風
景

一個人工作的形象，
留下的犁溝，一片沙灘，海岸，天空。
它們很難作畫，但卻是美麗的。
值得共度一生，揭露隱藏其中的詩歌。

語：徐曉燕

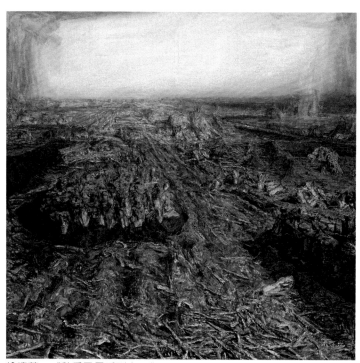

徐曉燕，《秋季風景系列之12》，160×160cm，布面油畫，1995年

1.
秋季風景No.1

想不起來，為甚麼要去西藏。

那天從教室出來，路過校園。

有一位女孩斜倚在樹下看書，我行經之後，忍不住回頭。

天生對漂亮的事物敏銳，眼下這位女孩散發一種獨特的氣質，深深吸引了我。

瞄到書的封面：

《西藏生死書》

心頭不自主為之一震，心裡微微讚歎：

「原來美麗與智慧可以並存。」

《西藏生死書》，這本曾在國際間熱賣的暢銷書，探討的卻是人生最晦澀難懂的生死問題。

這書曾經讀了，卻沒有讀懂。

看書的女孩神色悠然，一頭長髮隨著微風輕輕飄揚。

這才發覺，這哪是在讀書？

女孩雙手捧書，任憑風吹翻頁，她隨性的看著。

西藏，一個令人砰然心動的地方。

「去趟西藏吧。」有個聲音對自己說。

再看一眼女孩，她似乎已經在微風中酣然入睡。

「真美。」我為眼前畫面感受一份幸福。

三天後，我搭上去西藏的火車。

才坐定，有人推門進來，

是那位樹下讀書的女孩。

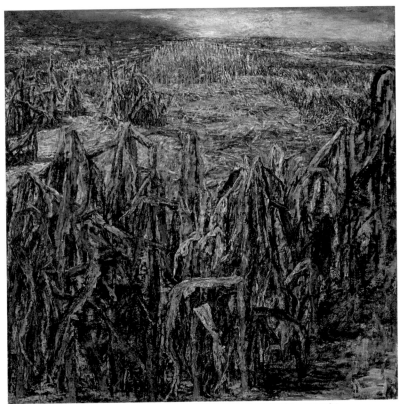

徐曉燕，《秋季風景系列之一》，160×160cm，布面油畫，1994年

2. 秋季風景No.5

青藏鐵路，是海拔最高、路程最長，中國新世紀的四大工程之一。

從北京到拉薩，有四十八小時的車程。

這樣長的時間，在火車軟臥這樣狹小的封閉空間，足以讓原本陌生的乘客，彼此熟悉起來。

軟臥的價格不菲，能坐上軟臥的旅客，不是機關幹部，就是經濟能力不錯的商旅客人。

「嗨！您哪個單位的？」對面下層臥鋪一位乾瘦的男子率先打開話匣子。

「我在藝研院。」我簡單回答。

「原來是搞藝術的，佩服。」中年男子很健談，接著說：「我喜歡附庸風雅，字畫胡亂也買了不少，呵呵，老師您畫畫的嗎？」

「我不畫，在院裡幹編輯。」我是個不多話的人，扼要回答。

「原來是總編大人。」中年男子恭維我一句，自顧自的說下去：「這趟來西藏，是屬於私訪，說來你們也許不信，我一直對自己的前生無法釋懷。」

「前生？」我原本不想搭理的情緒，一下子被調動起來。

很明顯地，不止是我，其他乘客也有了動靜。我看到對面上鋪那位女孩，也翻過身來，似乎對這個話題頗感好奇。

「佛教講輪迴，所謂前世因、今世果、來世因，因果循環，生死輪迴。」中年男子語調輕鬆的說著：「我從小愛做夢，這夢挺邪乎，像是一齣連續劇，每當我入睡，就開始播放，不重複，情節還挺連貫。」

「你怎麼知道那是你的前生？」我好奇的問。

「夢裡的男子有留辮子的呀！老女人還裹小腳。」中年男子語氣堅定：「我還確定我的前世是個女兒身。」

「難不成，你還知道她的身份？」我打趣的搭理著。

「我還真知道我是誰。我的前世是個名女人。」中年男子一本正經回答。

「誰？」我的上鋪乘客忍不住地問。

「讓你們猜猜？」中年男子故意賣了個關子說：「梁啟超的兒媳婦，徐志摩沒追到手的女朋友。」

「林徽因。」對面上鋪那位女孩搶先答。

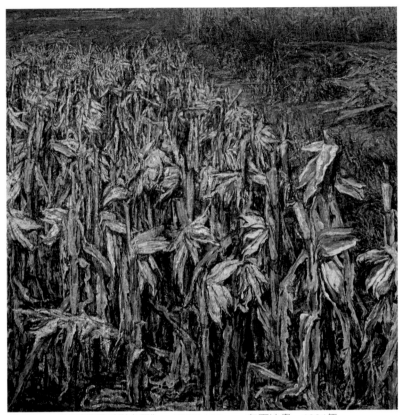

徐曉燕，《秋季風景系列之五》，160×160cm，布面油畫，1994年

3. 秋季風景No.6

林徽因，

本名林徽音，取自《詩經》：「大姒嗣徽音」，

後來為了避免與另一位男性作家名字混淆，

更名為徽因。

林徽因是「京城四大名媛之一」，

被胡適譽為：

中國一代才女。

在中國，

女人往往只能在男子的光環下，

才能顯出自己的身影，

但徽因不同，

她自有自己的光芒，

足以讓喜歡的男人，

鍾愛一生。

人的一輩子，
能遇到一個彼此相愛的人，
就值得感恩；
而徽因，
特蒙上蒼的恩寵。
有了三位。

這三位都是近代赫赫有名的人物。
一位是享譽近代文壇的徐志摩，
另一位是中國古建築大師梁思成，
還有一位是學術界泰斗北大哲學教授金岳霖。

這時，
對面上鋪那位女孩突然有了動靜，起身往下探頭，
而中年男子也剛巧抬頭，與那個女孩打了個照面。

時空彷彿在瞬間靜止，大夥沉默片刻。

最後，
上鋪那位女孩緩緩吐露出一句話：
「你的前世，果然是林徽因。」

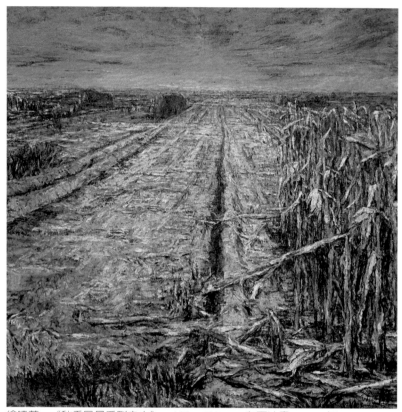

徐曉燕，《秋季風景系列之六》，160×160cm，布面油畫，1994年

4. 秋季風景No.9

「哈。」男子酸澀地苦笑說：

「終於有人相信我是林徽因。」

我實在無法把眼前這位身材乾瘦的中年男子，與一代名媛俏麗的模樣連接在一起，對上鋪那位女孩堅信不疑的神情也嘖嘖稱奇。

「你是愛，

是暖，

是希望，

你是人間的四月天！」

男子突然以充滿深情的語調吟誦著。

「對於林徽因的詩文，我過目不忘，可以朗朗上口。」中年男子補充說。

上鋪的女孩接著說：

「由於你前世欠下的情債，今世必須償還。」

「這輩子感情路十分坎坷，你應該一直是單身吧。」

「你是怎麼知道的？」中年男子驚訝莫名。

「這是業報。」女孩回答：

「徐志摩最後是為趕往你的演講而墜機，金岳霖因愛你而終身未娶，梁思成也包容你的精神越軌，善待你一輩子。前世林徽因欠下的情債太多了。」

男子毫不忌諱的道出實情，

欷口氣說：

「原來是業報，命中注定我要孤寡終生。」

「怪不得今生一直沒有好姻緣，雖然有喜歡的對象，感情一直糾結不清。」

車廂內一時鴉雀無聲，流淌著一股低氣壓，感染著男子失意的情緒。

女孩沉吟半晌，才開口說：

「命運是可以改變的。」

男子原本憂戚的面孔，彷彿喜獲救星，轉而欣喜地問道：

「該怎麼做？」

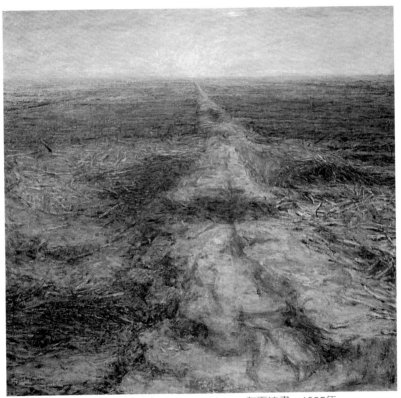

徐曉燕，《秋季風景系列之九》，160×160cm，布面油畫，1995年

5. 秋季風景No.10

女孩卻不直接回答，淘氣地說：

「請你掏出一個銅板來。」

中年男子初聽一愣，也不細問，開始往身上口袋找銅板。

「這裡有一個。」上鋪的那位乘客伸手遞出。

「謝謝。」中年男子起身接過來，問說：「然後呢？」

「這個銅板，想像它代表你正在執著的東西。握緊拳頭抓住它，伸出手臂，掌心向下。」女孩好像在發號司令一般，中年男子卻像是著魔似的，按著指示動作。「他伸出手，緊握銅板。

「如果你打開或放鬆手掌，意味著你將失去你正在執著的東西。」女孩看著中年男子說；男子同意地點了點頭。

¹ 參考索甲仁波切，《西藏生死書》，鄭振煌譯，張老師文化出版，二○○四年，頁五六。

「你現在打開手掌……」女孩才說完，只見中年男子將手掌打開，但銅板卻應聲落地，「噹！」一聲，隨即滾入床鋪底下。

「這裡還有一個。」我熱心地掏出另一個銅板，實在不忍心看他枯瘦的身軀，趴在地上找銅板的辛苦模樣。

男子接過銅板，順口說了聲：「謝謝。」再回頭看著女孩。

「但還有另一個可能性：你可以放開手掌，但銅板還是會在手上。」女孩指示說：「你的手臂仍然握著銅板往外伸。」中年男子順從的接著做。

「你現在把掌心向上，然後放開你的手掌，銅板還是留在你的手中。」女孩看著中年男子翻掌打開，只見那枚硬幣在燈光下，閃閃發亮。

「你放開了，而銅板仍然是你的，甚至連銅板的四周也是你的。」女孩彷彿做出了結論。

這時只見到中年男子若有會意，露出微笑，點了點頭，將銅板遞還給我。

「謝謝。」他再次道謝，轉頭對女孩也說聲：「謝謝。」

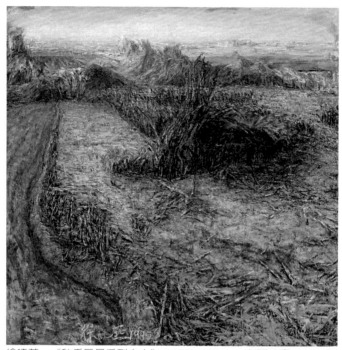

然後豁然開朗的坐了下來，淡淡地補了一句：

「我不再是林徽因。」

徐曉燕，《秋季風景系列之十》，160×160cm，布面油畫，1995年

6.

樂土No.1

看著中年男子承認自己不是林徽因，我也鬆了一口氣。

記憶中的林徽因是美麗的，實在不願意與眼前中年男子的體態畫上等號。

佛教經文中談到「無我相」、「無人相」，[2] 這種境界不是隨便什麼人都可以達到的，對於外在的相貌，我還是執著的很。

想到這裡，不自覺地朝著對面上鋪那位女孩看去，剛好接住她的目光。

一時間，竟然慌了，反射動作地對她點了點頭，擠出一絲笑容，表達我的善意，生怕剛才心裡的想法，被她一眼看穿。

「想不到您小小年紀，有如此的悟性。」聲音來自我上鋪的乘客。

早先的時候，我進門時，這位乘客已經斜躺在上鋪休息，由於是背對著我，也就沒有太留意。這時發覺，他的年紀應該不小，雖然神采奕奕，聲音宏亮，但是臉上的皺紋洩露他的年齡。

2

參考金剛經《第三品大乘正宗分》，佛告須菩提：「若菩薩有我相、人相、眾生相、壽者相，即非菩薩。」

「道可道，非常道呀。」

老者引述道德經的一句話，來肯定女孩剛才那一幕論法的妙處：

「中國老祖宗的智慧，往往只可意會，難以言傳。」

眾人雖然沒有答話，但內心都頗為贊同。

「回想我第一次來西藏，已經是三十年前的事了，那是段艱苦的歲月。」

老者自顧自的說下去：

「我八歲離家，十歲隨著軍隊到處流竄，進過牛棚，挨過饑荒，半生顛沛流離。」老者短短數語，道出他滄桑的一生。

「唉！」

老者說到這裡，輕歎了一口氣：

「你也幫我看看，這是什麼命？」

「將軍您好。」

女孩收起淘氣，態度恭敬地問候。

「將軍？」

老者聞言大驚：

「你怎麼知道的？」

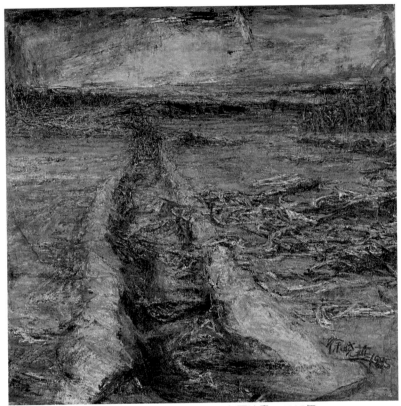

徐曉燕，《樂土系列之一》，160×160cm，布面油畫，1995年

7. 樂土No.2

「我爸爸是個軍人。」

女孩不賣弄玄虛，道出實情：

「我看過您的照片。」

「呵呵，是嗎？」老將軍頷首微笑，露出慈祥的神情。

女孩一如遇見家人般，親昵地訴說著。

「我喜歡您講的紅河谷故事。」

《紅河谷》是講述漢藏人民團結抵抗英帝侵略的故事，地點位於西藏南部的江孜縣，因此這個地方也被稱為「英雄城」。

老將軍原是天津人，由於小時候就離家，因此鄉音不重，能說一口標準的普通話。曾經接受過幾次採訪，追憶軍旅往事。

「呵呵，想不到那麼久的事還有人記得。」

老將軍感到欣慰。

一提到故事，基於職業的敏感，我的興致又來了，忍不住央說：

「將軍，您再說一個關於西藏故事。」

老將軍乾咳了一聲，接著說：

「我是首批援藏的幹部，而且是主動爭取參加的。」

老將軍似乎跌入回憶：

「當年入藏一心想著的是：進藏圖什麼，在藏幹什麼，離藏留什麼？雖然滿懷理想，但是西藏高原的高寒缺氧，含氧量不足內地的百分之六十，因此很容易有高原反應。頭疼、眩暈、氣短、失眠、鼻子流血這些症狀，是進入西藏經常遭遇的生理挑戰。」

記得當時有個年輕人幫我開車，一路上說說笑笑，為大夥在艱苦的環境中製造歡樂。

那天我們來到了江孜，突然下了一場雨，年輕人淋著雨忙忙進出，果然就感冒了。

在高原感冒是件很嚴重的事，不小心就會丟掉性命。

他駕車同我一起進醫院，我的高原反應很厲害，必須住院治療。

隨後，年輕人來看我，依然興高采烈的逗我開心，他說自己好多了，不用住院，卻總來醫院看我。

有一天突然沒來了，不久接到他的噩耗。

原來他感冒沒好，因為頭癢，洗了頭，再度感冒，這下子一病不起，很快就去世了。

我去參加葬禮時，看到許多悲傷的老人家。

這才發覺：墳場上盡是年老送年少的。

「在西藏，生命很脆弱，人生很無常。」

將軍的眼眶隱隱浮現淚光。

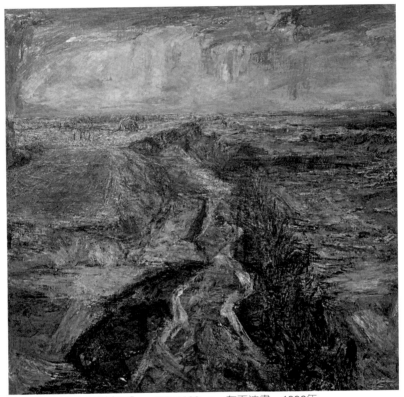

徐曉燕，《樂土系列之二》，160×160cm，布面油畫，1996年

8. 樂土No.3

手機鈴響。

我掛上電話，告訴大家……

「藏北竟然下起大雪，已經連下兩天了，據說青藏公路積雪深達五米，車子都走不動了。」

大夥不約而同的望向窗外，深夜裡隱約可見月光下的銀白世界。

「青藏鐵路肯定沒事。」

沉默許久的中年男子，突然發話安慰大家說：

「青藏鐵路光是在海拔四千米以上的地段就有九百五十六公里，是接近天堂最近的一條鐵路，有人稱之為《天路》。這其中還包含高原凍土地段五百五十公里，是全世界目前穿越最高、最冷、凍土最長的一條鐵路。」

「凍土？」

我不甚明白的重複這個字眼。

「青藏高原的凍土結構是：地表是薄薄的草皮，往下兩米的範圍是凍結的砂礫層，再往下便是混雜有泥土的冰塊，甚至是純冰塊。」

中年男子以十分專業的口吻解釋著：

「這就像在一個大冰塊上修鐵路。夏天到了，凍土融化，上面的路就塌陷了；冬天到了，溫度下降，凍土卻又膨脹了，路基與鋼軌被頂上來，這一降一升，火車很容易出軌。這是個世界性高難度的問題。」[3]

「如何解決？」我知道中年男子需要有人提問。

果然他口沫橫飛的說下去…

「基本思路是《冷卻路基》，這是咱們國家科學院的院士提出來的。而最厲害的絕招是《以橋代路》，對於含冰量過高又不穩定的凍土層採用以橋代路的方式，這趟鐵路光是橋樑就占了一百五十六公里，最高的橋墩架設高達五十米，這樣的高度，一般大雪淹蓋不了……。」

大家聽得默不出聲，仔細聆聽這位中年男子，為我們上了青藏鐵路寶貴的一課。

「佩服！」

老將軍最後開口嘉許說。

「專家！」

[3] 參考新京報特稿精選《青藏鐵路之謎》南方日報出版，網址：http://www.zxxk.com/Article/0804/37426.shtml

我也應聲稱讚。

「慚愧。不瞞各位，我是搞建築的，現學現賣，出發前上網查到的資料，網路時代臨時抱佛腳，只能算濫竽充數的專家。」中年男子摸了摸腦袋、不好意思地說。

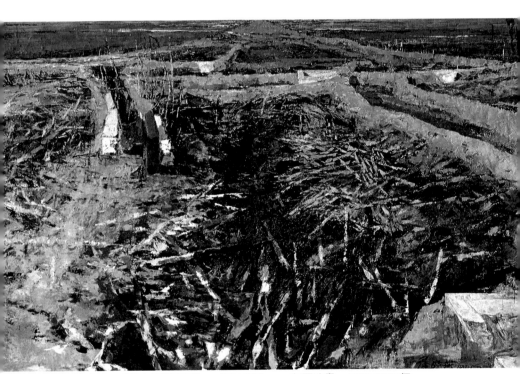

徐曉燕，《樂土系列之三》，180×300cm，布面油畫，1996-2001年

第二樂章：大地的肌膚

我天生對大自然的熱愛。
它妖嬈脫俗的生活在地球上的四季輪迴之後，
選擇了所有的滄桑經歷，
最終回到廣袤的土地。
永恆完美的過程！

語：徐曉燕

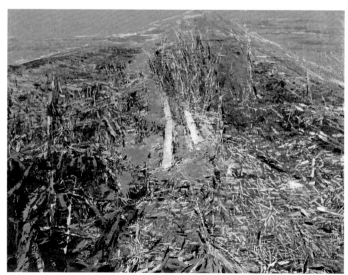

徐曉燕，《野1999 No.6》，89×116cm，布面油畫，1999年

1.

大地的肌膚No.1

「網路時代?」老將軍似乎對這個詞很新鮮。

「以往的學問靠博學強記,現在的知識靠上網搜尋。」中年男子有點沾沾自喜地說:

「網路正在改變這個世界,現在正在改變我的人生。」

男子見大夥的目光都盯著他,故意放低聲量說:

「給大夥透露底,這趟入藏主要是來赴約。」

「赴約?什麼重要的約會,值得從北京千里迢迢來西藏。」老將軍道出大夥心裡的疑問。

男子習慣性地又摸了摸腦袋,有點不好意思的說:

「與網友見面。」

「網友,在電腦世界認識的朋友。這種以匿名、美化的照片建立的友誼關係,能夠動員眼下這位男子千里來相會,這網路的力量太神奇了。」我內心嘀咕著。

「三個月前我上網查資料，不小心進入對方的部落格。」中年男子娓娓道來：「我們都是文藝愛好者，很快就在網路上聊開了。」

「你見過她的模樣嗎？」老將軍聽得很有興趣。

「啟程前我們終於交換了彼此的照片。」中年男子春風滿面地說：「我把她的照片轉存到手機來了，各位瞧瞧。」說著掏出手機，調出照片，起身遞給將軍。

「是個大美女呢。」老將軍看了呵呵大笑，順手將手機遞給我。

「果然是個標緻的姑娘。」我也忍不住稱讚，起身又遞給對面上層的女孩。

「你是怎麼撞上人家的？」老將軍對這種新世代的戀情充滿好奇。

「因為一首詩。」

中年男子又換上那副朗誦的嗓音，柔情萬種地開口吟誦：

「我打江南走過，那等在季節裡的容顏如蓮花的開落……

「我噠噠的馬蹄，是個美麗的錯誤，我不是歸人，是個過客。」[1]

題目是：
〈錯誤〉

我聽了心裡有股不祥的預兆，知道這是詩人鄭愁予的一首詩，

1 摘自鄭愁予詩集《錯誤》，參考網址：http://teacher.hhjh.tn.edu.tw/ht139/poem.htm

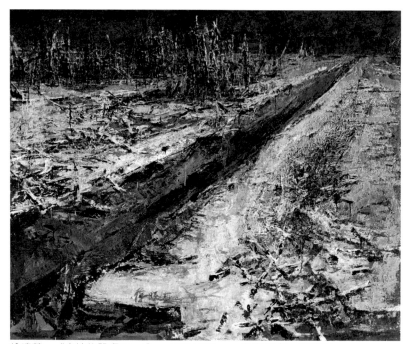

徐曉燕，《大地的肌膚 No.1》，150×180cm，布面油畫，1998年

2. 大地的肌膚No.2

「網路時代神奇的事情還不止這樁，美國史丹福大學電機博士發表演講，利用科學證明了另外一個世界的存在。」[2]

中年男子話鋒一轉，接著說。

「哪個世界？」

「靈界。」男子清楚的說出這兩個字。

「靈界？」

中年男子看大夥聽得津津有味，也不故弄玄虛，接著說：

「這個實驗已經進行二十多年了，博士發現九到十三歲青少年是最能發揮身體潛能的時期，除了天賦，一般人只要透過簡單的訓練，就可以發揮這種潛能，也就是俗稱的超能力。」

「超能力？」

2
參考李嗣涔，《與資訊場對話》。李嗣涔個人網站：http://sclee.ee.ntu.edu.tw/mind/mind.htm

「比如：手指識字。這種超能力經由手指觸摸暗袋裡的被密封的紙團，而能夠辨識紙團上的文字與顏色。」

中年男子進一步解釋：「甚至，這個實驗也證明了佛的存在。」[3]

「佛？」

「當紙團上寫上《佛》這個神聖字眼時，你們猜發生什麼事？」

大夥沉默不語。

「大部分具有超能的測試者看到了光，一片光，有些甚至看到了發光的人。」

中年男子一臉嚴肅地說：「報告指出：這個靈異世界，就好比一個資訊場。利用目前網路時代的觀念，只要打上正確的關鍵字，經由這些具有超能力的人，就可以進入這個資訊場。」

「你越講越邪乎了？」老將軍終於以呵呵大笑來回應。

「您這種反應很正常。」中年男子又在摸腦袋了，然後訕訕地說：

「可惜我沒有超能力，無法證明給你看。」

[3] 參考李嗣涔，《手指識字之特意色覺與正常色覺的比較》。李嗣涔個人網站：http://sclee.ee.ntu.edu.tw/mind/mind.htm

「很晚了，睡吧。」老將軍大笑一聲，對大夥道過晚安，倒頭就睡，以笑聲結束談話。

窗外，有陣陣的雷擊伴著閃電，大雪如紙片般的襲來，車內很安靜，不久鼾聲開始此起彼落的響著。

窗內，黑暗中，一對目光閃閃發亮，透露著些許的不尋常。

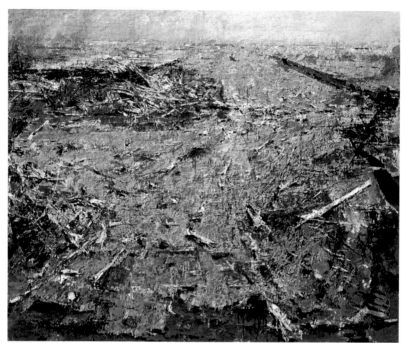

徐曉燕，《大地的肌膚 No.2》，150×180cm，布面油畫，1998年

3. 大地的肌膚No.3

在睡夢中，火車發出劇烈的震動，然後是一陣刺耳的聲響，那是緊急剎車。

整條列車突然靜止了，瞬間斷電，四周一片漆黑。

我感到一股寒意逼近，打從心裡發出冷顫。

在海拔四千公尺高的凍土上，火車竟然失去動力，這種危險是不可想像的，因為屋外是零下二十多度的惡劣氣候，大雪不停的下著。

知道自己正處於生死關頭，忍不住將毛毯裹得更緊。

「有人嗎？」

我試圖大聲呼救，但四周靜悄悄，卻無人回應。

我感到呼吸越來越困難，知道車廂的供氧設備停了。

此刻卻很無助，連起身的力氣都沒了，只能放任自己癱躺在床上。

「難道這是最終的歸宿？」

我躺著。想著。

試圖去體會進入死亡前的經驗。

我有股莫名的焦慮。

第一次感受時間不足的焦慮：

要做的事情還很多，未了的心願真不少。

想起在西藏教法裡，提到邁向死亡與再生之間，會經歷一個「中陰」狀態，那是一個極不確定的時段。

臨終者處於中陰這個狀態時，往往必須從他所愛的人聽到兩個明確的口頭保證。第一、允許他去世。第二，保證在他死後，他會過得很好，沒有必要為他擔心。[4]

我還沒向家人告別，也不允許自己就這樣死去。

我的腦子胡亂地想著。

最後，

索性禱告起來：

如果熬過今夜，我會更加熱愛生命。

突然，

4 參考索甲仁波切，《西藏生死書》，鄭振煌譯，張老師文化出版，二〇〇四年，頁二三七。

我看到了光。

是陽光。

刺眼的陽光，照得我睜不開眼。

「該起床了。」我聽到對鋪中年男子的叫醒音。

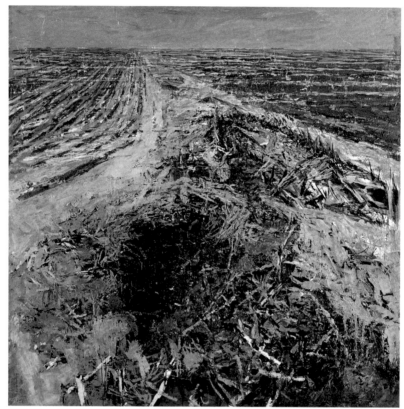

徐曉燕，《大地的肌膚 No.3》，150×180cm，布面油畫，1998-2002年

4. 大地的肌膚No.4

「你夜裡大聲呼救。」對鋪的女孩突然開口對我說。

「有嗎？」

中年男子狐疑的語氣：「大概睡得太沉，我沒聽見。」

「我也沒有聽到什麼聲響，一覺到天明。」老將軍也呵呵的附和。

「我做噩夢了。」

自覺有點不好意思，想含糊帶過：「說夢話。」

「你夢到了火車擱淺，正處於中陰時期。」女孩卻說。

「你怎麼知道？」

我很驚訝，女孩如何能夠洞悉我的夢境。

「什麼是中陰？」中年男子卻插嘴問。

「中陰在藏文中稱為Bardo，是指『一個情境的完成』和『另一個情境的開始』兩者間的過度或間隔。[5] 西藏人都以中陰指死亡和再生之間的中間地帶。你昨夜經歷了睡夢中陰。」

女孩看著我，清楚地解說著，從她清澈的眼眸裡，閃爍著智慧的靈光……

「瞭解中陰，妥善面對，能夠在活著的時候，證悟到心的狀態，讓這一世開悟。」

中陰狀態，我是知道的，而睡夢中陰，的確我也經歷過了，但努力去回想夜裡的禱告，卻再也記不起來說過什麼。

老將軍不明就裡地問：

「什麼是一世開悟？」

女孩對我莞爾一笑，然後回答了老將軍的提問：

「比方說：我會更加熱愛生命。」

我聽了猛然一驚，心理暗叫：

「難道她能進入我的夢境。」

看著女孩，我驚得說不出話來。

5 參考索甲仁波切，《西藏生死書》，鄭振煌譯，張老師文化出版，二〇〇四年，頁一〇四、一四一。

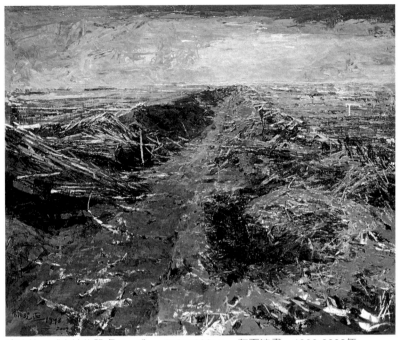

徐曉燕，《大地的肌膚 No.4》，150×180cm，布面油畫，1998-2002年

5. 大地的肌膚No.5

突然有緊急的敲門聲，有人推門進來，是列車長，後面跟著一位女孩，神色焦慮。

只見他掏出一張照片，氣喘咻咻的說：

「看過這個人嗎？」

中年男子接過照片，仔細端詳著。

列車長仰頭看到將軍，立即舉手敬禮：

「將軍您好，今年又見面了。」

「今年？」

我聽出語義，心裡想：「難道將軍每年都來？」

將軍看著慌張的列車長，覺察事有蹊蹺，不禁問道：

「出了什麼事？」

列車長稍微猶豫了一下，最終坦率地回答：

「有人失蹤了？」

「失蹤？」

大夥無法置信，行進中的火車怎麼會發生這種事。

「接到報案，失蹤的是一位年約二十多歲的年輕人。」列車長解釋說：

「就在你們前頭的車廂。」

「是這位留著一頭長髮的青年嗎？」我接過照片，看了問。

照片裡是一對情侶。

「是的。」列車長面露欣喜地問：

「你見過他？」

「上車的時候，這對情侶就走在我的前頭，我原本以為是兩個女生，有印象。」我回答，朝列車長身後的女孩望去，女孩一眼焦慮，眼光熱切。

「這女孩報的案。她睡著了，醒來一直找不到男友。同房的旅客都說：昨晚就沒見他回來。」列車長顯然也很憂心，火車上發生這種事，他的責任不小⋯

「因為這場大雪，通訊設備受損，現在搶修中，我們暫時沒法對外聯繫，無法請求援助。」列車長一臉憂鬱。

「現在全車進行搜尋，如果各位想起什麼，請盡速向我反映。」

說完，列車長又向將軍敬了個禮，帶著女孩，匆匆離去。

車廂內籠罩一股不安，有人失蹤是件大事，特別在海拔四千公尺高、車外溫度零下二十多度，高速在凍土行駛中的火車上。

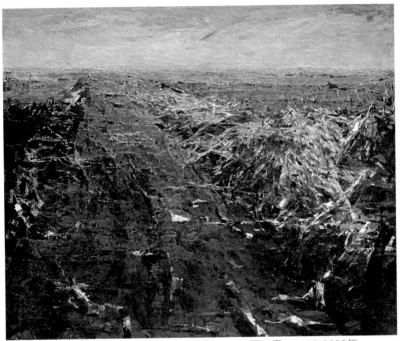

徐曉燕，《大地的肌膚 No.5》，150×180cm，布面油畫，1998-2002年

6. 大地的肌膚No.6

「這太可怕了，一個人會在火車上失蹤，簡直不可思議。」

中年男子又摸了摸頭：「如果現在他在車外，該為他祈福了。」

「不小心跌落車外是不可能的，火車的安全設施很好。」

將軍表情迷惑。

「會不會那位男孩在上一站下車了。」

我加入討論。

「會不會將女友一個人留在車上吧。」

中年男子覺得不合情理。

「屋外溫度零下二十多度，沒事幹嘛下車？」

中年男子提出不同意的看法。

「會不會小倆口拌嘴了，男子負氣離開？」

上鋪的將軍下意識地搖了搖頭，立即又說：

「不會這麼狠心吧，把女友一個人留下來。」

「應該不可能。」

我回想那天上車的情景：

「我之所以對他們有印象，除了男孩的長髮之外，主要是一上車前，兩人互動親密，不時還當眾親嘴呢。當時心裡還嘀咕：這兩個女生也未免也太恩愛了吧。」

「新世代的男女，勇於示愛。」中年男子笑了笑，語帶調侃。

「會不會男孩下了車，來不及上車呢？」我提出另一種可能性。

「這倒有可能？」將軍隨即卻說：

「但是如果這樣，應該很快可以接到對方來的電話，不可能這麼久還沒聯繫上。」

大夥跌入沉默。

對面上鋪的女孩一直沒有參加討論，這時開口說：

「不用擔心，那男孩很快會被尋著。」

「你怎麼知道？」

女孩報以一個微笑，卻不再回答，彷彿告訴大家：「我就是知道。」[6]

[6] 參考預測奇人張永亮。網址：http://www.taichie.com/rentikexue/nature/nature10-a.htm

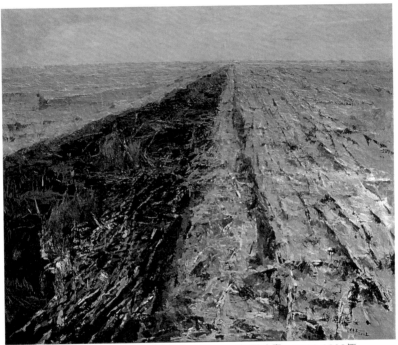

徐曉燕，《大地的肌膚 No.6》，150×180cm，布面油畫，1998-2002年

7. 大地的肌膚No.7

女孩顯然不願意再就原來的話題說什麼，大夥見狀也很識趣的不再追問。

中年男子有意轉移大家的焦點，話題一轉：

「西藏缺電、少煤。直到二十世紀八〇年代，在全國二十八個無電縣中，西藏就占了二十一個，藏中電網當時缺電達百分之三十。」[7]

「早年援藏，部隊花了很大的精力，支援改善電力基礎設施。」

將軍又輕咳了一聲，附和地說：

「電力不足一直是西藏地區很大的問題。」

我內心有點納悶，這話題也跳得太遠了吧，一下子跳到基建設施問題。

「在青藏高原搭電網，所遭遇的困難跟築鐵路一樣，要經過全世界生態最脆弱的凍土，還得避開像可可西里這樣的自然保護區。」中年男子滔滔不絕的說著：

————
[7] 參考〈齊亢美：為了藏族同胞的萬家燈火〉。網址：http://www.tibet.cn/new/zt/yuanzang/yzrw/201004/t20100427_571089.htm

「可可西里，是世界第三大的無人區，也是中國最後一塊保留原始狀態的自然區。可可西里位於海拔五千公尺，成為野生動物的天堂，提供野犛牛、藏羚羊最佳的生存環境。」[8]

我心想：以上言論，應該又是中年男子行前惡補的成果。

誰知道他接下來說的事情，讓大家聽得心頭為之一震。

「我的爸爸，就是在神秘的可可西里失蹤的。」

中年男子語帶悲戚：

「他原本參加援藏的電力工程隊，進入可可西里考察，從此失蹤。」

「又是失蹤？」這個夜晚第二次聽到這個名詞，讓我內心開始不安起來。

「可可西里，當年很亂，盜匪猖狂。」

將軍提高音量、有點激動地說：「藏羚羊經濟價值太高了，成為被濫殺的對象，這群盜匪經常在可可西里出沒，也許你父親撞上意外的危險。」

中年男子隨手將掛在牆上的圍巾拿下來，對大家說：「這條披肩在英國要價美金五萬元，是用藏羚羊的絨毛製成的，盜匪為了砍殺藏羚羊，連帶也敗壞了可可西里的治安。」

盯著披肩，男子歎了口氣：「儘管這麼多年過去了，但我總感覺父親還活著。」

他停頓了一下，若有所思地說：

「經常夢見父親，他總說：我回來了。」

一時無人接話，也不知道該如何安慰他。

我抬頭看了對上鋪的女孩一眼，發覺她似乎想說些什麼，但隨即把到口的話，硬生生地嚥了回去。

「她是知道的。」我猜想。

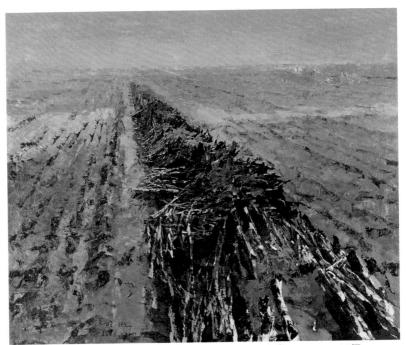

徐曉燕，《大地的肌膚 No.7》，150×180cm，布面油畫，1998-2002年

8.

野、No.8

可可西里，這個美麗的名字再度打動我。

「可可西里（Hoh Xil）」，是目前世界上原始生態環境保存最完美的地區之一，也是目前中國建成的面積最大、海拔最高、野生動物資源最為豐富的自然保護區。

可可西里氣候嚴酷，自然條件惡劣，人類無法長期居住，被譽為「生命的禁區」。然而正因為如此，給高原野生動物創造了得天獨厚的生存條件，成為「野生動物的樂園」。

「可可西里自然保護區」是兩個不同的地理概念。「可可西里地區」與「可可西里自然保護區」只是「可可西里地區」的一部分。整個可可西里地區包括西藏北部被稱為「羌塘草原」的部分、青海崑崙山以南地區和新疆同西藏、青海毗鄰的地區。[9]

可可西里自然保護區，位於青海西南部的玉樹藏族自治州境內，面積有四‧五萬平方公里。

「可可西里這裡頭有故事，值得去一趟。」

念頭才起，中年男子竟然又說話了。

[9] 節錄自百度百科「可可西里」。網址：http://baike.baidu.com/view/6952.htm

「這趟入藏，見了網友之後，我將進入可可西里。」

中年男子表情堅定，展現一份動人的氣概：

「我想見識一下什麼樣的天與地，能夠將我的父親留下。」

他不明講，大夥心裡明白：

進入可可西里，找到父親的機會渺茫，卻是身為人子的一樁心願。

這種甘冒危險、千里尋親的精神顯然感動了將軍，他開口豪氣地說：

「可可西里我有熟人在，你可以找他幫忙。」

將軍掏出手機，隨手將老花眼鏡戴上，一會兒功夫找到了電話號碼，要中年男子記下。

「你我同車，算是緣分。」隨即將軍遞給中年男子一張名片：「亮我的名片，就說⋯段將軍請他全力協助。」

男子也恭敬地掏出自己的名片遞給將軍：「敝姓高，單字仁。這是家父取的名字。」

將軍接過名片，邊看邊念：「一級工程師，高仁。高人！」

看完，忍不住哈哈大笑說：「這名字取得好，回頭我給可可西里的朋友去個電話：有位高人會去找他。」說完，再度放聲大笑。

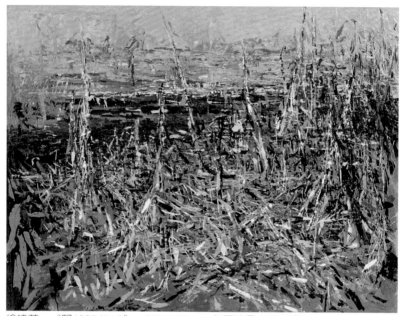

徐曉燕，《野1999 No.8》，89×116cm，布面油畫，1999年

9. 野原No.9

「我能加入嗎？」將軍的笑聲方歇，我冒昧地問。

「你要去可可西里？」

中年男子初聽一怔：

「是。」我簡單堅定的回答。

心想：這趟入藏，原本就是一時興起，行程沒有特定的安排，如今有此機緣可以進入這個充滿傳奇的地區，當然不能錯過。

「好呀！有個伴，旅途不寂寞。」

高仁隨即爽快地答應。

「我也要去。」

對面上鋪的女孩突然說。

大夥聽了很驚訝，不約而同地把目光轉到她的身上。

「我原本就計畫到可可西里，可不是一時興起。」

女孩這話好像對我說似的，隨即補充說：

「我們各走各的，有緣的話，在可可西里碰面。」

打從第一次見到這個女孩，便引發我的關注。除了亮眼的外表之外，這一路上她的舉止談吐，充滿神奇。這樣神秘的女孩要進入可可西里這片野原，沿途故事肯定不會少，於是我當下決定貿然邀請：

「大夥一起走吧。彼此有個照應。」

高仁也馬上回應，熱情邀約。

「歡迎你加入。」

「也好。」

隨即露出一付高深莫測的微笑。

女孩看看我，又看看高仁，最後點頭回應：

「太好了，連我都心動了。」

老將軍見大夥全湧向可可西里一時心情蕩漾，忍不住說：

「美麗的可可西里有兩個月亮。一個月亮高掛在可可西里的夜空，另一個月亮漂浮在楚瑪爾河上。你們一定不能錯過可可西里的月亮。」

可可西里在藏語是美麗的青山、美麗的姑娘的意思。

神秘的可可西里，我們來了，同行的還有一位神秘的姑娘。

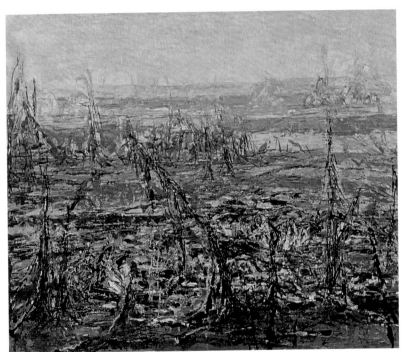

徐曉燕，《野原 No.9》，89×116cm，布面油畫，1999年

第三樂章：怒放

將「怒放」帶入我的感悟，
我知道他們來自大自然，
更來自心底，
來自人生的每一段。

語：徐曉燕

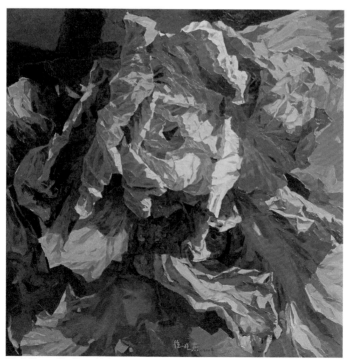

徐曉燕，《怒放・藍色 No.1》，150×150cm，布面油畫，2003年

1. 怒放‧綠色No.1

神秘的女孩，經常往返西藏。

多年前，女孩到西藏，天未亮就上山。

才到山腳下，抬頭一望，嚇了一跳，只見山道上早已佈滿了車潮，大巴、小巴、吉普車，還有滿載人與貨的貨車。

這是一年一度的展佛節。

舉辦展佛節的寺廟就位於山頭上。

展佛節，是西藏很重要的傳統節日，也稱之為雪頓節。在藏語中，「雪」是指「優酪乳子」，「頓」是「吃」、「宴」的意思，按藏語的「雪頓」就是「吃優酪乳的日子」，因此也稱「優酪乳節」，因為雪頓節期間有隆重熱烈的藏戲演出和規模盛大的曬佛儀式，所以有人也稱之為「藏戲節」或曬佛節。[1]

1 節錄自百度百科「雪頓節」。網址：http://baike.baidu.com/view/17753.htm

她在車陣與人群中緩緩前進，沿途湧進來的朝聖者越來越多。

女孩本能往路邊閃避。

突然有人撲倒到在她的身旁。

「啪！」

原來一位年輕的喇嘛，以五體投地的膜拜方式，一步一叩拜的俯伏前進著。

這種雙手、雙膝與頭一起著地的跪拜，是一種最為恭敬的行禮模式，行禮者必須要有堅強的毅力與耐力。

合掌、頂禮、撲地、然後起立，喇嘛不斷地重複五體投地的動作。

「啪！」

遠遠又聽到撲地的聲響，女孩沒有回頭，自動讓出道來，她知道又有一位五體投地的行禮者要經過。

女孩心想：什麼樣的信念，能夠讓這些人如此虔誠。

這種無聲的肢體語言帶來的震撼，勝過千言萬語。

她注視著喇嘛不斷起落的背影，內心有種奇妙的變化。

這是她第一次入藏，趕上這場展佛節。

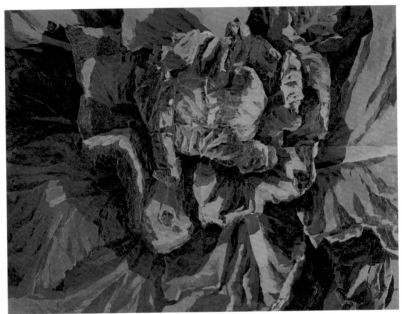

徐曉燕，《怒放・綠色 No.1》，230×300cm，布面油畫，2003年

2. 怒放‧綠色No.2

上午11點過後，鼓號齊鳴。

幾位年長的喇嘛念經擊鼓列隊而出，舉行開道儀式，一年一度的展佛節正式開始。

隨後，又有幾位年輕的喇嘛，從寺裡抬出一件巨型的大唐卡，小心翼翼地安放在曬佛臺上，經由機械裝置，緩緩將唐卡拉至曬佛台的頂端。

唐卡，是藏族獨特的繪畫形式，一般繪於布上或紙上，題材內容涉及藏族的歷史、政治、文化和社會生活等諸多領域，如同漢族的卷軸畫。

突然爆出一陣驚呼聲，一幅長寬數十米的唐卡被緩緩地展開。

巨型唐卡上，呈現在大家眼前的是一尊大佛。

佛像在陽光下閃爍著金光。

當這幅唐卡緩緩展開時，喇嘛的誦經聲不絕於耳，信眾們紛紛磕頭膜拜。

女孩也在群眾當中，她放眼望去，整座山頭站滿了人，風馬旗迎風招展。

眼前的景象前所未見，如此盛大的場面震撼人心。

此刻，她感到心醉神迷，處於一種超越自己。邁入無限的狀態。

人們長跪不起，這時天邊出現一道巨大的光芒；

活佛現身其中。

喇嘛念經的聲音如同天籟，齊聲齊調，悅耳的梵音，響徹雲霄。

這時，女孩的眼淚不停地流淌下來。

她知道：

這是她人生改變的時刻。

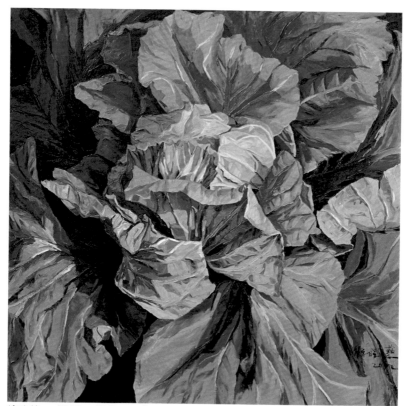

徐曉燕，《怒放・綠色 No.2》，150×150cm，布面油畫，2002年

3.

怒放‧灰色No.3

教室外的門板上貼著「非請莫入」的告示。

教室內幾個學生聚精會神的投入繪畫。

這堂課是人體素描，模特兒是個年輕小夥子，全身赤裸的站著。

小夥子叫「小天」，皮膚黝黑，肌肉結實，由於常年暴露在陽光底下，乍看像是個莊稼漢。

聽說學校人體模特兒奇缺，主動爭取這個工作機會。

此必須利用課餘到處打工。

事實上，小夥子來自農村，考上大學，由於家裡經濟狀況很差，學費與生活費大部分得自籌，因

美術系大四的學生對於人體課，早已見怪不怪，大家面對眼前的健美人體，如同在研究一尊人像

雕塑，腦子裡想的盡是光影與線條。

「歇會兒吧，小天。」

燕子說：「吃過午飯，再繼續。」

課程指導老師臨時被學校找去開會，身為班代表，燕子掌握這堂課的作息。

同學們陸續放下手中的碳精條，開始收拾身邊的工具。

「燕子，走，吃飯去。」有同學吆喝著。

「你們去吧。中午我吃速食麵。」

同學們陸續離開了教室，最後只剩下小天及燕子。

「小天，你不出去吃飯嗎？」

「我自己帶了。」說著，小天從自己的書包中掏出一個饅頭：「這家的饅頭很棒，有嚼勁又便宜，早餐吃了，我還多買了兩個，剛好夠吃兩餐。」

燕子哪裡不知道小天的狀況，就說：「中午跟我吃速食麵吧。我昨天剛買了一箱，貨源充足，鮮蝦海鮮麵哦，吃得到蝦子。」

燕子盡管自己手頭也不寬裕，卻慷慨地說：「饅頭，你留著晚上再吃不遲。」

「那你也得幫我吃一個。」小天顯然不願意佔便宜，想以物易物。

「好吧。讓我也嚐嚐。」燕子知道小天的心意，並不堅持，看著小天，心想⋯

「這男子像頭鷹，充滿頑強的生命力。」

「對了，明天的早市你去嗎？」小天突然問。

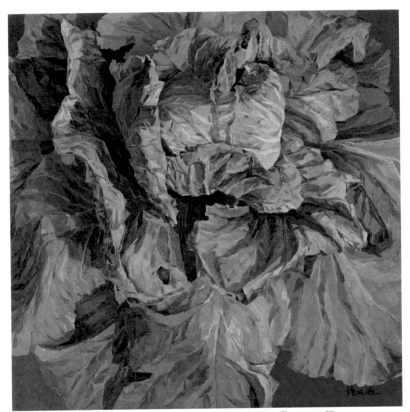

徐曉燕，《怒放・灰色 No.3》，150×150cm，布面油畫，2003年

4.

怒放・藍色No.4

週末的早市，就像村裡一年一度的廟會，熱鬧非凡。

早市裡，吃喝玩樂都有。

天剛亮，攤販早就就位，

俗話說：早起的鳥兒有蟲吃，人潮開始湧入，盡是趁大清早前來淘寶的。

早市賣的東西，琳琅滿目，讓人目不暇接，舉凡：花鳥蟲魚、古玩字畫、瑪瑙水晶、根雕矽木、化石奇珍、戰國銅錢、日本軍刀、民國紙幣、文革報刊、祖傳秘方、甚至舊上海的唱機、毛主席的手稿，應有盡有。早市品項之雜，上，可追遠古，廣，可達世界，可謂：無奇不有。[2]

燕子、凌晨起床，天未亮就出發，與小天約定在早市會合。

當燕子到達約定地點，看到小天遠遠地對他招手。

「這位置不錯，主道旁、大樹下，好遮陰。」燕子忍不住稱讚：「難道你整晚沒睡？」

「剛在樹下，歇會兒。」小天故意說：「怕睡晚了。」

[2] 參考與節錄自伯珍的BLOG，網址：http://blog.sina.com.cn/s/blog_4b30165c0100bvmq.html

在早市擺攤賣畫，是這幫搞美術的學生常幹的事。

這種林間畫展，結合展銷一體，成本低，見效快，美其名普及藝術，實則掙點飯錢。

「給。」燕子遞給小天一個饅頭：「你試試這家的。」

「還熱呼呼的呢。」小天接過來，覺得燙手。

「方才經過入口那家老爺子的包子鋪，剛出爐，香噴噴。」燕子自己也啃了一口。

「名家字畫，名家字畫。」小天拉開嗓門的吆喝著。

一個上午，人來人往，看得多，沒買的。

天漸亮，逛早市的人開始多起來了。

「這張多少？」有個老者手托著鳥籠，指著其中一張問。

「燕子，這張你要價多少？」小天轉頭對一旁的燕子問。

「給八十吧。」燕子舉起水壺正在喝水，匆忙嚥下一口，立馬露出笑容，含糊地回答。

老人家看了燕子一眼，稱讚說：「好標緻的姑娘，你畫的？」

燕子微笑地點了點頭。

老人家仔細地瞧了瞧畫，最後終於還價說：「就五十。」

「成。拿走吧。」燕子不假思索，爽快的應允。

這天早市，終於開張。

與小天分手前，燕子硬塞給他二十元，小天原不肯拿，燕子笑說：「有福同享。」

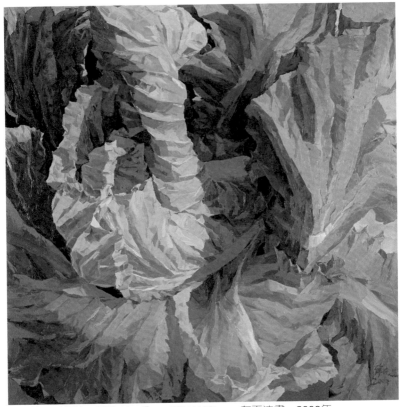

徐曉燕，《怒放・藍色 No.4》，150×150cm，布面油畫，2003年

5.
怒放・綠色No.5

學校舉行畢業生的創作展。

忙了幾個月，徹夜佈展，如今看到展覽順利進行，燕子鬆了口氣。

最熱鬧的開幕式已過了，目前看展的人不多。

同學們有來回走動四處開逛的，也有三三兩兩開聊侃大山的。

「畢業後想幹什麼？」小天問。

「想當中學老師。」這是燕子當初考進師範學院，立志教學的初衷。

「女孩當老師不錯，生活固定，環境單純。」小天持肯定態度。

「那你呢？」燕子反問。

「現在單靠畫畫謀生不易，我先下海搞商業設計，掙點錢。」小天務實的回答。

「賣畫掙錢在目前確實不現實，但是我還是想畫。」燕子歎口氣，接著說：

「心裡頭很想畫一幅畫，卻遲遲無法下筆。」

「想畫什麼？」

「畫西藏，那塊神秘土地很吸引我。」

「去過西藏嗎？」

「沒有。所以想去一趟。」燕子語帶遺憾地說：「但錢還沒有存夠。」

「看來你得多賣點畫才行，可惜這裡不是早市，否則可以幫您大聲叫賣一下。」

小天接著拉高嗓子，開玩笑地隨口吆喝：「名家書畫便宜賣！」

不知從哪裡冒出一位中年男子，好奇問：「這畫也賣？」看他穿著十分體面，是個好傢伙。

「可以賣。」小天看到客戶上門，熱情回應，燕子在一旁也笑著點頭附和。

男子認真地看了看，評說：「畫的不匠，有點水準。」然後問：「有系列的作品嗎？」

「還有一些在這裡了。」燕子拿出隨身的作品圖冊遞給男子。

「很有意思。」

中年男子看了直點頭，最後竟然說：「這批畫我全要了，你開個價。」

徐曉燕，《怒放‧綠色 No.5》，150×150cm，布面油畫，2001年

6. 怒放‧紅色No.16

人生的精彩，總來自於意外之外。

意外賣了一批畫，圓了入藏的夢想。

曬佛儀式之後是熱鬧的藏戲登場。

對燕子來說，這一切充滿新奇。

藏戲的藏語名叫「阿吉拉姆」，意思是「仙女姐妹」；據說藏戲最早由七姐妹演出，劇碼內容又多是佛經中的神話故事，故而得名。

藏戲的演出一般分為三個部分，第一部分為「頓」，主要是開場表演祭神歌舞；第二部分為「雄」，主要表演正戲傳奇；第三部分稱為「紮西」，意為祝福迎祥。[3]

燕子看著演出者個個頭戴面具，或黑、或白、或紅、或綠，色彩鮮豔、表情猙獰，印象深刻，心裡暗想：「這種場景太適合入畫了。」

摸出了隨身的素描本與鉛筆，當場速寫起來。

3 參考與節錄自百度百科「藏戲」。網址：http://baike.baidu.com/view/74674.htm

燕子畫的很入神，素描一直是她的強項，畫的又快又好，一會兒功夫，已經完成好幾幅人物速寫。

突然聽到有人說：

「畫的真好。」

燕子這時才驚覺，旁邊已經站滿圍觀的群眾。

當她一回頭，接觸到一雙動人的大眼睛，那是一位西藏小男孩。

他天真無邪的問：

「姐姐，能教我畫畫嗎？」

「好。」

燕子笑著回答。

這個承諾，如同一顆種子悄悄地在心田播下，促成日後她在邊遠山區教學的願望。

第一次進入西藏，燕子有回家的感覺。

西藏彷彿有種巨大的能量場吸引著她，讓她深深為之眷戀。

而吸引燕子的，不是傳說中的藍天白雲、原始風景。

而是一雙雙的眼睛。

在西藏，
總有一雙深邃的眼睛
在注視著你。

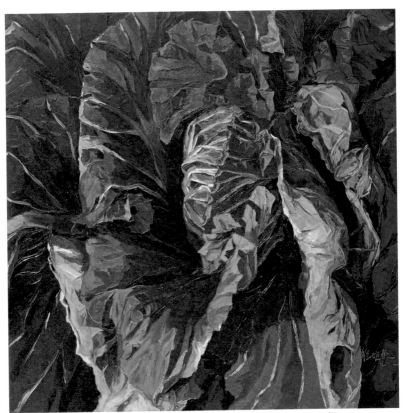

徐曉燕，《怒放・紅色 No.16》，150×150cm，布面油畫，2002年

7. 怒放・紅色No.7

原來平凡如此美麗，樸素如此動人。

西藏的感動，隨處可得。

燕子蹲在街頭一角，正在速寫一個有趣的畫面。

燕子捕捉老婦人嚥下酸梨，瞬間的表情，快速的用畫筆記錄這動人的一刻。

一對老夫婦聚精會神地吃著酸梨。

酸梨是西藏著名的水果，成熟時比較酸，有淡淡的甜味。

由於很耐儲運，以往冬季水果品種稀少，經過幾個月的儲存，果實變軟、酸味降低、口感變好，[4]

深受當地人的喜愛。

傳說當年天神為了歡迎文成公主入藏，還以酸梨代替酒，為其洗塵。

「酸澀的青梨如同步入晚年的人生，在經歷種種磨難之後，只剩下老倆口相依為命，有種酸澀的甜美。」燕子邊畫，邊想著。

[4] 參考百度百科「昌都酸梨」。網址：http://baike.baidu.com/view/5572769.htm

當燕子完成頭像速寫之後，他又接觸到一對深邃的眼睛，目光充滿慈祥與關愛。

「哪裡來的？」老婆婆問。

「承德。」燕子收起畫本，向她走去。

「承德？」老婆婆顯然不是聽得很清楚。

「你是畫畫的？」婆婆接著問。

燕子挨著她的身旁蹲下來，老人家聽力不好，普通話也不甚流利，只能簡單的對答。

「是。我喜歡畫畫。」

「到玉樹去。」婆婆說：「那兒環境好，適合畫畫。」婆婆熱心說。

「玉樹？」燕子重複這個地名。

「年輕的時候去過一回。」婆婆臉上燃起光彩。

「趕緊去，可以趕上賽馬會。」旁邊的爺爺忍不住插話說。

「老伴，那是幾年前的事呀？……」老倆口顯然找到新話題，跌入回憶裡。

燕子告別了他們，接受老人家的建議⋯趕赴一場馬賽。

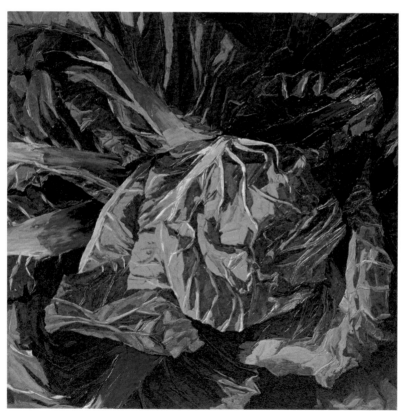

徐曉燕，《怒放・紅色 No.7》，150×150cm，布面油畫，2002年

8. 怒放‧紅色No.18

玉樹賽馬會，是一項具有悠久歷史的民俗盛會。

在活動期間，在這裡可以欣賞到美麗動人的藏族歌舞、觀賞到絢麗多彩的藏族服飾、看到競爭激烈的賽馬、摔跤與射箭。[5]

盛夏的玉樹，牧草茂盛、景色宜人；成千上萬的帳篷就搭建在遼闊的草原上。

賽馬場上，彩旗四處飄揚，氣球在藍天下隨風飄蕩。

藏民們個個穿著鮮豔的傳統服裝，在草原上載歌載舞，這是屬於藏民族的嘉年華會。

近百位來自各地藏區的騎馬好手齊聚一堂，隨行帶來心愛的寶馬，要在草原上縱馬馳騁，切磋馬藝，一較高下。

燕子到達玉樹的那天，賽馬會剛剛結束。

原本興致勃勃的出發，儘管路途遙遠，途中歷經了搭車、騎馬、步行，克服旅途上的種種困境，好不容易終於到達玉樹。

5 參考與節錄自人民網「七月玉樹賽馬會」。網址：http://www.people.com.cn/GB/paper39/3684/453282.html

但是，當燕子獲知賽馬會已經結束時，不禁悲從中來。

連日來趕路的疲憊，趕赴盛會的期望，因為錯過賽馬活動，委屈的情緒一下子爆發開來。

燕子竟然忍不住嚎啕大哭起來，哭聲驚動了路過的行人。

那人問：「什麼事哭得如此傷心？」

鬱悶的燕子一味重複泣訴著：「我來，究竟是為什麼呀？」

那人瞭解事情的原委之後，和善的安慰燕子，竟然說：「要不，咱們再重新賽一次。」

說這話的人，原來是位活佛。

一次的賽馬會，讓燕子見識活佛的慈悲心。

當時，賽馬的選手都還沒走，大夥還沉浸在歡樂的氣氛中。

活佛重新請回賽馬的選手，將花翎再次給馬紮上，特別為素昧平生的燕子，單獨一個人重新舉辦了一次賽馬會。

當晚，燕子用攝影機
拍下賽馬會的過程，
隨後連接到電視在廣
場播放，大夥感到很
新鮮，圍觀人潮久久
沒有散去，燕子頓時
成為當地名人。

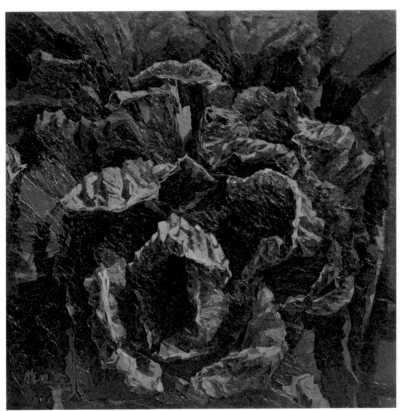

徐曉燕，《怒放‧紅色 No.18》，150×150cm，布面油畫，2002年

9. 怒放・綠色No.11

「讓我為寺廟做點事吧。」賽馬會後，燕子感激地說。

「你會做什麼呢？」活佛和善地看著眼前這位真率的女孩。

「我喜歡畫畫，是美術系的大學生。」燕子眼見活佛沒有拒絕他，進一步自我推介：「素描、雕塑、國畫、油畫只要跟藝術有關的工作，我都可以做。」

「那就幫寺裡畫畫吧。」活佛笑說著。

燕子感到很開心，連日來的不快一掃而空，能夠留在寺裡工作，心裡有種莫名的喜樂。

這是一座老寺廟，已經有幾百年的歷史，但維護的很好。

活佛引燕子進入一間屋子。

這間老屋地處寺廟的角落，非常僻靜，面積不大，裡頭塞滿了雜物，儘管東西繁多，卻收拾的井然有序。

只見到一位喇嘛在昏暗的燈下，低頭專注的工作著。

「索甲，她來幫你忙。」活佛走到他的身後低聲說。

喇嘛抬起頭來，微微點了點頭，答聲：「哦。」便再度埋入工作裡。

「他工作時，不喜歡被打擾。」活佛轉頭對燕子說：「你就跟著他吧。」臨走前，還留下一個莫測高深的微笑。

屋子很安靜，燕子站了一會兒，看喇嘛沒有動靜，就自個兒悄悄地在他前面的椅子坐了下來。

這才發覺喇嘛年紀很大了，滿臉的皺紋，乾澀的嘴唇，但卻擁有一雙銳利的眼睛，正全神貫注在繪畫上。

「老喇嘛在畫壇城。」燕子靜靜地看著老喇嘛作畫。

畫面上有一尊大佛安坐中間，四周被群佛一圈又一圈地圍繞著；這是一張非常繁複的千佛圖，必須要有高超的工筆技法，細膩的心思，加上無比的耐心才能夠勝任。

現在燕子完全明白老喇嘛方才冷漠的反應，換了她，幹這種活時，根本不會搭理人。

燕子從小就佩服精於繪畫的姐姐，考入美術系後，特別用功，在學校表現優異，成績一向名列前茅。但眼下老喇嘛作畫的神情，運筆的精妙，讓她肅然起敬，這其中隱含著一種無法言喻的竅門，那是繪畫的靈魂，她尚未跨越的領域。

老喇嘛問。

「姑娘，妳在這裡幹嘛？」

就這樣出神的看著、想著，突然被一句蒼老的聲音拉回現實。

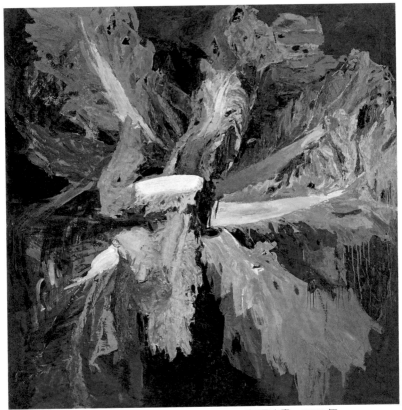

徐曉燕，《怒放‧綠色 No.11》，150×150cm，布面油畫，2000年

第四樂章：輝煌

夏季過後，是秋季，
我看到農民在秋季的忙碌之中充滿了喜悅，
看到被剝了果實又割去了頭穗的玉米殊茬在風中發抖，
它們或倒或斷地相互依靠，
陽光灑在葉子上，金子般的光點像在做最後的撫慰。

語：徐曉燕

徐曉燕，《輝煌 No.10》，150×230cm，布面油畫，2005年

1. 輝煌No.1

「我，是你的弟子。」

燕子打定主意說。

「什麼弟子？」

老喇嘛一臉茫然，進一步問：

「你怎麼進來的？」

「活佛帶我來的。」

燕子回答，心想：「他竟然忘了活佛的交付。」

「對了，你剛剛來過。」

老喇嘛終於記起來了，卻又問：

「你來做什麼呢？」

「我答應活佛在這裡畫畫。」

燕子一面回答，一面心裡慶幸提出這份工作請求。

「那好，終於有人肯幫忙了。」

老喇嘛顯然也感到欣慰，不再客套地直接向燕子交代工作⋯

「你畫張文殊菩薩雙身像吧。」

燕子初聽一怔，立即爽快的接下任務，說聲：

「好。」

雖然她委實不知道怎麼畫，但相信以自己的能力，很快就可以學會。

「我得先留下來。」

燕子心思既定，急於上工，連忙向老喇嘛說：

「我去拿工具及油彩，馬上回來。」

「不用麻煩了，這裡都有。」

老喇嘛指著其中一個木架說：

「在那裡。」

方才看老喇嘛作畫時，留意到他使用的顏料不是時下的油彩，這是燕子從未見過的，當然也不知道如何使用，她暗自叫苦。

「這顏料是從天然礦石提煉的。」

老喇嘛似乎能夠洞悉燕子的心思似的說：

「我教你怎麼調顏料。」

徐曉燕，《輝煌 No.1》，150×230cm，布面油畫，2005年

2. 輝煌No.2

「該找張圖譜來參考。」燕子心想。

老喇嘛好像總是能夠讀懂燕子的心思，隨即說：

「隔壁房間是存放唐卡的地方，你可以過去看看。」

門沒上鎖，燕子倚門而入。

這間屋子比方才的更小，但是存放的東西更多，可能很少有人走動，地面上已經蒙上薄薄的一層灰。燕子找到開關，將燈點亮。

四面全是儲物架，架上堆滿了書籍與卷軸，牆的一角還有張方桌。

「這裡原來應該是間圖書室。」燕子心想。

「歷代唐卡圖錄。就是這一本了。」

燕子很快在書架上找到了書，翻開圖錄，一眼就看到「文殊菩薩雙身像的圖稿。」

剛要離開，目光不經意掃過木架上的卷軸，心想：「不知道畫什麼？」

忍不住拿出其中一幅，放到桌上，小心翼翼的攤開。

「哇！」內心暗暗叫了一聲：「多珍貴的老唐卡呀！」

燕子像是發現寶藏似的，一幅接著一幅看著，完全沉浸在唐卡神秘的世界裡，直到再度被蒼老的聲音喚醒。

「還沒找到嗎？」老喇嘛不知道什麼時候出現在燕子的身後，瞄了一眼唐卡說：

「金剛總持雙身像。」

燕子心裡暗自佩服，趁機問：「這些唐卡年代久遠了吧？」

「應該有上百年的歷史。」老喇嘛想了一下回答。

「用的是什麼材料，能夠保存這麼久？」燕子無法置信。

「這是古老的藏紙。」老喇嘛緩緩回答：「藏紙不怕蟲蛀鼠咬、不腐爛、不變色、質地堅韌[1]得以保存幾百年。」

「這麼好的紙張，哪裡買得到？」燕子好奇地問。

[1] 參考與節錄自肉丁網「記載西藏古老文明的藏紙」。網址：http://www.rouding.com/chuantongshougong/zhidiaozhezhi/jizaixicanggulaowenmingdecangzhi.htm

「寺廟的藏紙從來不缺，堆滿一間屋子。」老喇嘛笑說著：「寺裡保存了古老的藏紙製作方法。」

徐曉燕，《輝煌 No.2》，150×180cm，布面油畫，2005年

3. 輝煌No.3

燕子通常下午才到寺廟畫畫，利用上午四處采風，還是畫畫。

燕子在西藏經常跌入沉思中，這裡的人與事時時觸動心靈。她花了很多的時間去觀察那裡的人，跟他們生活在一起，用心去感受他們。

「那田地、荒野中的一切聽任上天的安排，周而復始，幾經盛衰，而終歸於土地，我感受到了那蘊含其中的潛在力量，那生長，那沉寂，震撼著我，淨化了我的心靈。[2]」燕子一幅接一幅地畫着。

「這裡頭有我的愛、我的思考與我的希望。」燕子掩不住內心的激動。

這天她來到牧場，一位小女孩正在幫忙家事，擠羊奶。

看著燕子，立刻展開燦爛的笑容，那黑溜溜的大眼睛漂亮極了。

這是屬於天使的微笑。

藏區的物質條件不好，生活環境艱苦，不論老少都必須辛苦的勞動；但是在這裡，最不欠缺的是微笑，特別對遠道的客人，總不吝嗇給予笑容。

「辛不辛苦？」燕子主動寒暄。

女孩搖了搖頭說：「不辛苦。」

「爸爸在不在？」女孩再度搖說：「不在。」

「媽媽呢？」燕子順口問。

「也不在。」小女孩答。

燕子初聽也不在意，以鼓勵的口吻說：

「你很勇敢，就麼小就可以幫忙幹活，爸媽快回來了吧？」

誰知道女孩卻說：

「他們不回來了，他們都去世了。」女孩平靜的說完，回眸凝視。

燕子聽了好心疼。

用畫筆，快速記錄這讓人憐愛的瞬間。

徐曉燕，《輝煌 No.3》，150×230cm，布面油畫，2005年

4. 輝煌No.4

藏區的草原一望無際。

燕子喜歡什麼事都不作，躺在草原上遐想。

燕子任由心思天馬行空的奔騰著。

這是多麼永恆完美的過程！[3]

她感覺西藏更能客觀地體現出了人與自然的關係。

她想著：也許是天生對大自然的熱愛，特別是對土地與土地上的農作物，我總是特別放心；這份永遠樸實，從來沒有讓我感到單調。

在我的眼裡，作物本身是反映人性的，因為它妖嬈脫俗的生活在地球上的四季輪迴之後，經歷了所有的滄桑，最終回到廣袤的土地。

在西藏，燕子找到了家的感覺，找到了一種共性。

藏人愛的也是她愛的，燕子討厭的也是藏人討厭的，燕子覺得她的脾氣也跟藏人很像，就像找到了同類的感覺。在藏區與大家相處都像是親人。

3 參考自徐曉燕〈自然──生命〉，文章網址：http://xuxiaoyan.artron.net/main.php?pFlag=news_2&newid=34974&aid=A0006781&columnid=0

她放眼看去，看到草原上有一對老人與小孩的身影，老人吹著岡林，神秘的笛音在無垠的藍天回蕩著。

在藏區，家境貧寒的孩童沒有上學，每天和老人一起在草原上放牧著牛羊，過著平庸無為的日子，任由年華的流逝。

貧困問題一直困擾著西藏。

西藏向來是全國農村居民收入最低、農村人口所占比重最高和城鄉居民收入差距最大的地區之一，[4]但是，儘管如此貧窮，藏人卻是友善而好客的。

笛音方歇，老人友善地朝她招了招手問：

「姑娘，吃牛肉乾嗎？」

4 東方網二月二十四日消息：記者從日前召開的拉薩市扶貧農發工作會議上獲悉，「十一五」（二○○六—二○一○年）期間，西藏安排扶貧專案兩千一百六十個，使農牧民人均收入低於一七千百元的貧困人口由二○○五年的九十六‧四萬人減少至二○一○年的五十‧二萬人。

徐曉燕，《輝煌 No.4》，150×230cm，布面油畫，2005年

5. 輝煌No.5

古寺，午後特別寧靜，微風輕輕吹著。

燕子與往常一樣，要到寺廟畫畫。

當她途經廟堂的街角，看到活佛正在為一個老人摸頂加持。

因此活佛的摸頂，對信眾來說是莫大的幸福。[5]

在西藏只有高僧與活佛才有資格去摸別人的頭。

摸頂是藏傳佛教高僧為僧眾賜福、消災的一種宗教儀式。

這是個動人的畫面，在老人最後生命的時光裡，活佛為其摸頂，這種賜福的景象，充滿喜悅的光芒。

燕子忘我的看著，曾經何時，默默地觀想，成為她的習慣。

昨天，她躺在草原上，從太陽出來，一直看到太陽下山，直到星光出來。

5 參考與節錄自中國新聞網〈第十一世班禪為近兩萬信教民眾摸頂賜福〉。網址：http://www.chinanews.com/gn/news/2009/07-31/1799704.shtml

燕子其實是想要看的是：不同的光線裡面環境的表情、狀態的變化，看它們在不同的情境下是一種什麼感覺，然後把這些深深地記在心裡。

這樣的習慣，後來在燕子動筆作畫的時候，已經對這一類的題材，十分熟悉而且充滿感覺了。

燕子深深地體悟到：

大地，成了她最堅定的主題，帶她走向靈魂的家園，也載她駛向人生的海洋。[6]

燕子就這樣地看著、想著：

「這老人是誰？怎麼活佛對他如此親善。」

他繼續說：

「它行在文化大革命時還俗，他原來是藏區很有名的神舞老師，還是很多西藏高僧與活佛的師傅。

現在他的活佛學生正為他摸頂賜福。」

「老人叫它行，原來是位老喇嘛。」

是燕子熟悉的蒼老聲音，畫室的索甲又神出鬼沒地出現在身旁。

燕子對眼前這位老喇嘛的繪畫技藝早已充滿欽佩，

此刻，更對他的讀心術驚訝莫名。

6　參考徐曉燕〈藝術家隨筆〉，文章網址：http://xuxiaoyan.artron.net/main.php?pFlag=news_2&newid=34977&aid=A0006781&columnid=0

「他總是能夠及時解答我的疑惑。」

燕子很想問：「你是如何做到的？」

看著索甲，這回他卻傻笑不語。

徐曉燕，《輝煌 No.5》，150×230cm，布面油畫，2005年

6. 輝煌No.6

燕子遇到疑惑，總會跑到「圖書室」找答案，不只是繪畫上的圖譜，許多關於西藏的人文、地理、風俗乃至於宗教的問題，都試著從書本找到解答。

這個小小的「圖書室」藏有許多珍貴的古書，可惜大部分是燕子看不懂的藏文。

燕子手頭上捧著是一部介紹西藏宗教的書，序言開宗名義寫著。

「藏傳佛教，又稱喇嘛教，屬於佛教中密宗一支。密宗之所以『密』，是因為修法秘密賴以師徒口耳相傳為傳承方式。」[7]

入藏時間越久，就越能感受宗教對藏人的影響。

燕子發現大部分西藏人是通過拜佛來解決問題的，他們都會認為這是自己前世的姻緣。

「我的前世一定是藏族的貴族，說不定還是尊母（王妃）」

燕子想到這裡，不禁自個兒噗嗤笑了出來。

7 參考百度百科《密宗》。網址：http://baike.baidu.com/view/6258.htm

「你的前世當中，曾經是位土司。」是老喇嘛索甲的聲音，燕子已經習慣他的突然現身。

「土司？」燕子又噗哧笑了一聲，淘氣地問：

「什麼土司？」

老喇嘛不加理會她的調皮，繼續正色說：

「土司是西藏對皇帝的稱謂，你曾經是個國王。」[8]

燕子聽了心裡會大樂，原本以為自己是個妃子而已，想不到竟然曾經是王，便自我調侃說：

「看來我這樣王，當的不怎麼樣，否則這輩子也不會被貶為老百姓。」

「現在已經不是王的時代了。」

索甲繼續說：

「是人民當家作主的時代。」

老喇嘛目光突然轉而銳利，以叮嚀的語氣說：

「有一天當你擁有屬於王的影響力，要好好珍惜善用。」

8 參考SOSO問問「西藏土司的老婆怎麼稱呼」。網址：http://wenwen.soso.com/z/q6449750 7.htm

老喇嘛說完，似乎想起什麼似的……

「差點忘了，活佛找你。」

索甲這才說。

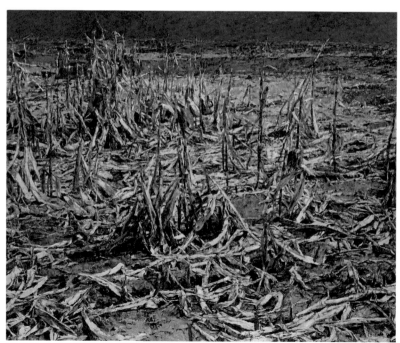

徐曉燕，《輝煌 No.6》，150×180cm，布面油畫，2005年

7. 輝煌No.7

「生活習慣嗎?」活佛親切地問。

「很習慣,就像回到家一樣。」

燕子一副樂在其中的模樣,誠實地回答,從第一眼見到活佛就感覺與他特別親近。

「來多久了?」

活佛問。

「有大半年了吧。」

燕子這才驚覺,入藏已經六個多月了⋯

「索甲說你很聰明,已經學會他所有的技藝。」

活佛嘉許地說。

燕子這才驚覺,與索甲老喇嘛的朝夕相處,透過身教言教,受益良多,原來他處處用心。

「你已經為寺裡畫了不少唐卡。」

活佛這時站起身來，和善地說：

「這是一份難得的緣份，是該為你灌頂的時候了。」

灌頂原為古印度帝王即位的儀式。

佛教密宗仿效此法，凡弟子入門，必須先經本師執行灌頂的儀式。這裡頭隱含有「注入」的意涵，

更有「授權」的實質效應。[9]

灌頂儀式的目的是將能量和思想從上師傳到弟子身上。

燕子知道這是難得的福分，等於活佛要收她為弟子，馬上不加思索地說：

「請為弟子灌頂。」

片刻之後，當燕子步出活佛的殿堂，

第一眼看到索甲時，竟然留下淚來，隱約中看到了他的未來。

老喇嘛似乎讀懂燕子的心思，反過來安慰她說：

「生死輪迴，莫太在意。」

這是一季嚴冬，舉目所及，白雪蓋地，但此時燕子的內心激動、火熱的很。

9 參考佛教導航「密宗灌頂」。網址：http://www.fjdh.com/wumin/2009/04/06230234401 8.html

一週之後，燕子離開了西藏返鄉。

送行的是索甲，這是她最後一次看到這位情同師父的老喇嘛。

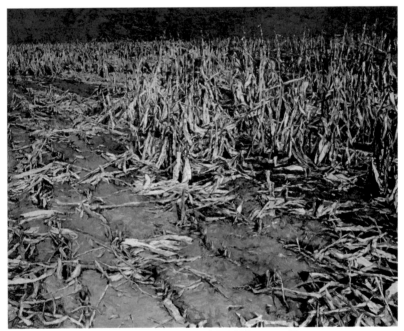

徐曉燕，《輝煌 No.7》，150×230cm，布面油畫，2005年

8. 輝煌No.8

燕子在承德偏遠山區的房子裡，這是畢業後被分發的單位。

燕子所住的三宿舍坐落在遠離城市的山區，在一個光禿禿的土坡上，與一個貧窮的小村子混居，錯落的小房子佈滿了坡上坡下，四周除了山丘還有雜草荊，生活條件苦不堪言。

燕子深深地陷入孤獨和空虛，可還是沒有忘記畫畫。她只要閒下來就畫一些速寫，畫得多了，一時忘記了生活的不快，也有了興趣和寄託。

燕子漸漸地讓作畫成為生活的重心，看見什麼，就畫什麼，廠房、農舍、土坡，深溝都成了描繪的對象。畫多了，竟然對這些景物有了感情，筆下的形象也生動了起來。

燕子後來產生了畫色彩的念頭，因此找出油畫箱開始彩繪起來，如此一來竟一發不可收拾。她運用濃豔的色彩、粗獷的線條、奔放的筆觸，來描繪房子上的陽光、土坡上的綠樹、忙碌的人們，面前的一切變得明亮而美麗了，每一束光線、每一條溝壑、每一道犁溝，都顯得勃勃生機。[10]

10 參考徐曉燕〈藝術家隨筆〉，文章網址：http://xuxiaoyan.artron.net/main.php?pFlag=news_2&newid=34977&aid=A0006781&columnid=0

入冬之後特別的冷。

燕子這間老舊房子，沒有集體供暖，必須需要靠自己燒煤球。

這天，幹完挑煤差事，燕子紅通通的臉龐，還留下幾道煤渣的黑痕，屋子漸漸溫暖起來。她把狹窄的空間佈置了一下，把能掛的畫全掛上了，儼然要辦個展覽。

「小天，到了？」

燕子給小天一個熱情的擁抱。

小天畢業之後下海在商場混的不錯，與他同來的是幾位實力頗佳的權貴人士。

「這是我們班上第一名的同學，這批作品是她西藏歸來後的勞動成果。」小天把燕子介紹給大家。

一進門，就看到滿屋「秋季的風景」，來客立即眼睛為之一亮。

客人認真的看著作品，顯然是喜歡的，不斷地與小天高聲議論著。

然而，當時社會經濟狀況普遍不好，買畫的人很少，買「油畫」的人更少，看的人多，買的人少，最終沒有成交。

臨走前，小天說：「第三屆油畫年展正在徵集作品，你參加嗎？」

燕子目前狀態，幾乎過著與世隔絕的生活，聽了茫然地問：「在哪兒？」

「在北京，入選作品還會在中國美術館集體展出。」

小天最後以慫恿的口吻補充一句：「優秀作品會被收藏，有獎金。」

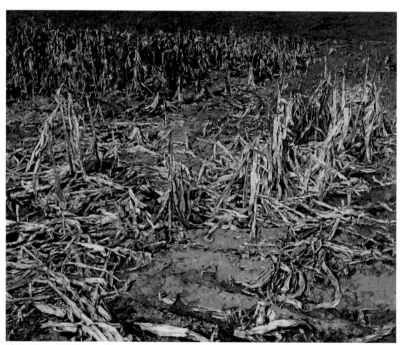

徐曉燕，《輝煌 No.8》，150×180cm，布面油畫，2005年

9. 輝煌 No.9

中國美術館，藝術界展覽的最高殿堂。

中國美術館設立常態的專家學者評審團，針對所有參展的作品嚴格的把關，審查通過後才有資格提出策展申請。

能在這裡展出，是項莫大的榮譽，是個人藝術經歷重要的里程碑。

第三屆油畫年展的十二位評委，正在對徵集作品進行最後的評選。

評審長率先發言：

「一九九五年第三屆油畫年展的舉辦，標示中國多元繪畫的里程碑，若將三屆年展加以粗略比較，我們不難看到一些重心的轉移與變化：從古典風格轉向充滿生命激情的表現；從單純的顯示寫實技巧轉向與觀念的結合，從風情描繪轉向對當下現實的思考，以及從具象轉向抽象，從繪畫語言轉向材料語言等。……」[11]

評審之一，著名藝術家吳冠中也激動地發表言論：

「第三屆中國油畫年展突出《東方之路》的主題是一個很好的構想，這的確是中國油畫所面臨的最大課題。中國油畫要自立於世，必須走出一條屬於自己的「東方之路」，這是一個艱苦的過

11 ──節錄自一九九五年第三屆油畫年展圖冊，賈方舟《從三屆油畫年展看中國油畫》。

程，需要幾代藝術家堅持不懈的努力。」[12]

現場專家學者發言踴躍，終究這是當代藝術現況的一次總驗收。

評委會已經從上千件的畫作，選出約一百件參展作品，目前正在進行評獎投票。為了公平、公開，這一輪的評選採記名投票方式，每位評委只有一票，投出心目中的最佳作品。

經過激烈的爭論，連續兩輪的投票，最後金獎作品以壓倒性的多數勝出：燕子的《秋季風景系列》。

當時默默無聞的燕子，一下子成為全國藝術界的焦點。作品在中國美術館展出時，來自土地最悲壯、史詩般的畫面，引起群眾的震撼。

媒體圍著這位金獎得主採訪。

燕子發表感言說：「……大地，成了我最堅定的主題，她帶我走向靈魂的家園，也載我駛向人生的的海洋。」[13]

最後記者問：「下一步有什麼計畫？」

12 節錄自一九九五年第三屆油畫年展圖冊，吳冠中《可喜的探討》。
13 節錄自徐曉燕《藝術家隨筆》，文章網址：http://xuxiaoyan.artron.net/main.php?pFlag=news_2&newid=34977&aid=A000678 1&columnid=0

燕子毫不猶豫地回答：「回歸土地，繼續畫畫。」

群眾喝彩的掌聲未歇，幾天之後，燕子背起行囊，再度搭上去西藏的火車。

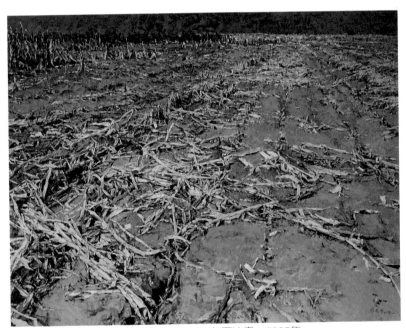

徐曉燕，《輝煌 No.9》，150×230cm，布面油畫，2005年

第五樂章：邊緣地帶

化腐朽為神奇，化平庸為偉岸。

通過藝術手段，使周圍平凡的環境有了改變，並得以昇華，

有了振奮心靈的效果。

語：徐曉燕[1]

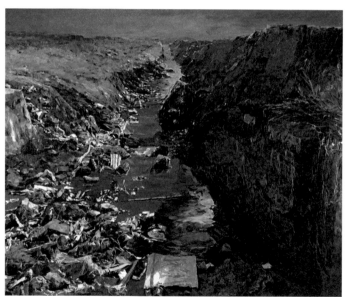

徐曉燕，《小溪溝》，150×180cm，布面油畫，2005年

[1] 參考李放，《徐曉燕：外表平靜、內心狂野》，網址：http://gallery.artron.net/show_news.php?newid=293607

1.

凹

我就是在這趟青藏鐵路的火車上，意外邂逅了燕子；經過幾天的朝夕相處，讓彼此多了一份熟悉。

燕子下車前，約定一週後，車站見面，再一同前往可可西里。

大家魚貫下車，先是老將軍、再來是燕子，我與高仁殿後。

下車時，看到列車長熱絡地與老將軍擁抱。

老將軍問：「那失蹤的小夥子找到了嗎？」

列車長沒好氣地說：「他在前一站下車了，錯過上車時間，搭下一班火車趕過來。」

我聽了也暗暗稱奇：「難道她真能預知未來？」

看了一眼走在前頭的燕子，想著她在車上說過的話：

「不用擔心，那男孩很快會被尋著。」

「人平安就好。」老將軍聽了很欣慰，對列車長說：「明年再見。」

「保重身體。」列車長緊握將軍的手，誠摯地道別。

當我經過列車長時，忍不住問：

「將軍每年都來？」

「是呀。將軍每年這個時間總會入藏看兒子。」

「看兒子？」

列車長凹陷的臉頰，露出惋惜的神情，不勝唏噓的說：

「他的兒子意外身亡，埋在西藏。」

「死亡？」

「一場感冒奪走他的生命。」

列車長頗為感慨：

「時間過的很快，認識將軍都二十多年了。」

我怔怔的望著這位愛子情深的老將軍背影，緩緩消失在人潮中。

「總編，要不要一起走？」高仁在身後問。

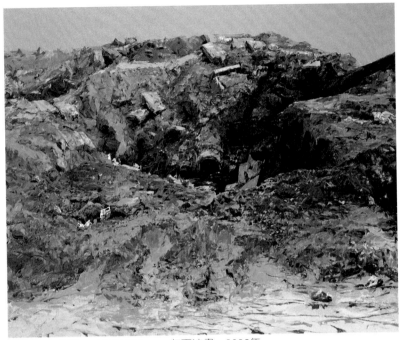

徐曉燕，《凹》，150×180cm，布面油畫，2006年

2.

蝴蝶泉

與高仁找一家乾淨的旅館住下。

「我約上對方了。」高仁興奮地說：

「你幫我參謀一下，見面送什麼禮物好？」

「送她一顆心。」

我以玩笑的語氣說。

「對。心誠最重要。我得讓她感受我的真心。」

想不到高仁聽了正經八百的點頭道是。

當天晚上，約會過後，高仁滿臉春風的回來。

「她答應與我繼續交往。」

高仁開心地說。

「長得和照片一模一樣嗎？」

我有點好奇，也有點訝異這個結果。

「既年輕又漂亮，而且，既溫柔又體貼。」

高仁喜不自勝，連連稱讚著對方。

本應該為這位朋友高興的，但卻充滿疑問，看著高仁如此開心，不想澆他冷水，只是心裡納悶：

「究竟女孩看上高仁哪一點？」

高仁一副與我分享秘密的摸樣，刻意壓低語調說。

「分手前，我答應幫她一個忙。」

「她有困難？」

我心頭一亮：「好戲上場了。」

高仁繼續說：

「她很上進，想出國深造，但家裡經濟狀況不允許。」

「你怎麼說？」

我看著眼前這位被愛情沖昏頭的大孩子。

「她給我看了國外的入學通知，我鼓勵她不要放棄這個機會。」

高仁展現豪氣：「明天我馬上到銀行匯筆款子給她。」

此刻高仁的神采如蝴蝶般的飛揚著。

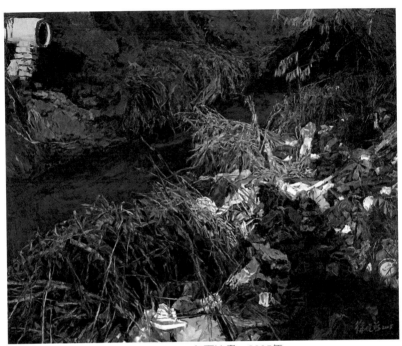

徐曉燕，《蝴蝶泉》，150×180cm，布面油畫，2005年

3. 草場地 No.1

約定一週，大夥車站見面的時間很快就到了。

我如期赴約。

除了第一個晚上，這七天我完全沒有再看到高仁的身影。

最後一個晚上，他在櫃檯留張紙條給我：

「我會自己趕去車站，高仁。」

燕子不久出現了，開口問：「高仁呢？」

我笑著回答：「他在熱戀中。」

才說完，就看到高仁匆匆地趕到，他氣喘咻咻地說：

「對不起，遲到了幾分鐘，車票我買了，我們上車吧。」

大夥才坐上車，高仁看到窗外有位漂亮的女孩出現，急忙又下車去一幅甜蜜的畫面登場，如同觀看一齣愛情劇，

一對男女戀人面臨離別前，如膠似漆、難捨難分的感人場面上演著。

我與燕子透過窗戶，靜靜地看著這一幕。

「那女孩是誰？」燕子問。

「應該就是高仁這趟來，要約會的對象。」

我猜想，因為我也沒見過。

「果然如照片那樣地年輕漂亮。」燕子笑著說。

「高仁說那女孩是他生命中最好的禮物。你怎麼看他們這一對？」

我聽不出語氣是褒是貶，倒很想知道她對此事的看法：

燕子輕鬆地回答：

「接下來會分開一陣子吧。」

我心裡迷惑：「難道她真能預知那女孩要出國深造？還是只是陳述事實？」

很想再追問這一對是否會有結果，卻沒好意思再問出口。

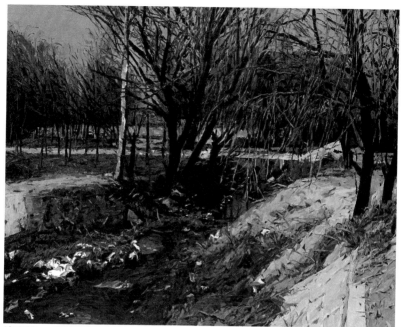

徐曉燕，《草場地No.1》，155×193cm，布面油畫，2006年

4. 草場地 No.2

「你是高仁?」位於草場地保育區管理局的局長熱情地招呼我們坐下來⋯

「將軍來電話了,他是我敬重的老長官,我會全力協助你們。」

高仁開門見山說明來意。

「我們想進入可可西里?」

局長問。

「什麼目的?」

高仁答。

「找人。」

局長面露難色,好像聽到一項不可能的任務。

「要找什麼人?」

高仁態度堅定。

「我父親。」

「可可西里自然保護區是個無人區，不可能住人。」

局長無法理解：

「你父親怎麼會在那裡？」

高仁簡單的說明瞭原委：「當年家父進可可西里考察，從此就失蹤了。」

「多久的事？」

「當我小時候，有三十年了吧。」

「三十年！」

局長提高了聲調，顯然很驚訝，但最終還是說：

「這樣吧，我安排一輛車送你們進去。」

「太好了，太感激了。」

高仁興奮的過去與局長握手。

局長補充說：

「車子只能送你們進去一天，天黑就得回來。」

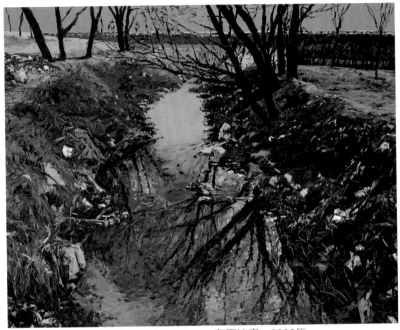

徐曉燕，《草場地No.2》，193×310cm，布面油畫，2006年

5. 草場地 No.3

可可西里是個無人區，果然空無一物。

一路上除了黃沙漫漫，完全見不到人影。

在車上，高仁問年輕的管理員：

「長官，你熟悉可可西里？」

格列是一位漂亮的小夥子，熟練地開個車，客氣地回答：

「我們有固定的巡邏路線，可可西里太大了，很容易迷失。」

「別喊我長官，叫我格列吧。」

「格列？」

我看不出眼前這位漂亮的小夥子是藏人⋯

「你是藏人？」

「我是來援藏的，為了和當地人打成一片，特地取了個西藏的名字。」

格列笑著回答。

「格列，有什麼特別的含義嗎？」高仁問。

「這我倒沒留意，一位喇嘛幫我取的。」

格列這時將車子的速度放慢下來。

「格列意味著：善、吉祥。」燕子一直靜靜地坐在後座，這時說。

我與高仁看了一眼燕子，沒再追問，已經習慣她解惑的能力。

遠遠看到一輛車停在路上。

「有車子拋錨了。」格列把車停下來，囑咐大家：「你們千萬別下車。」

格列則自己小心翼翼下車查看。

好一會兒功夫，他回到車上。

「車子爆胎了，有個完好的車輪散放在一旁，但卻不見人影。」

格列警覺地說：「這附近有流沙坑，我們趕快離開。」

徐曉燕，《草場地No.3》，155×193cm，布面油畫，2006年

6. 草場地 No.4

車子在可可西里行駛著，一眼望去都是荒漠一片。

我聽了心驚膽跳。

「人與車，都可能瞬間不見。」

格列心有餘悸地說，車子加速行進著⋯

「可可西里充滿許多看不見的危險。」

高仁問。

「我們現在去哪裡？」

高仁：「我帶你們去看看藏羚羊吧。」

「局長囑咐天黑前要回去，首要任務是要確保諸位的安全。」

藏羚羊是國家一級保護動物，它們以冰雪為伴，以嚴寒為友，主要棲息於海拔四千六─六千米的

世界屋脊之上。性情膽怯，早晨和黃昏的時候會集結活動、覓食。[2]

「看左前方。」我發現幾隻在奔跑中的藏羚羊，呼喚大家注意⋯

「是藏羚羊。」

「藏羚羊善於奔跑，最高時速可達八十公里。」

格列將車停下來，解釋說：

「自從保護區的武裝巡邏隊建立之後，濫殺藏羚羊的風氣終於遏止了，治安也好多了。否則以往這片區域盜匪猖獗。」

「藏羚羊從一九七〇年代起，一直遭遇盜獵問題，因為一些皮革愛好者看上了藏羚羊身上被稱為『軟黃金』的羊絨──『沙圖什』（Shahtoosh）。藏羚羊亦有『羊絨之王』的稱號，六隻藏羚羊才可以製出一張『沙圖什』，一些不法商人和非法獵人為了謀取暴利，不惜大肆宰殺藏羚羊，最嚴重的地區，就在可可西里。[3]」格列滔滔不絕地說著。

在荒漠足足逛了一天，除了幾隻藏羚羊，一輛空車，沒看見一個人。

2 參考與節錄自百度百科「藏羚羊」。網址：http://baike.baidu.com/view/7342.htm

3 參考與節錄自維基百科「藏羚羊」。網址：http://zh.wikipedia.org/wiki/%E8%97%8F%E7%BE%9A%E7%BE%8A

「在荒漠要找人是件困難的事。讓高仁親自來一趟可可西里保育區，看看無人區的艱苦環境，讓他了卻一樁身為人子的心願。」我體會局長的用心。

高仁一路上沉默不語，眼神空洞地望著窗外。

入黑之後，格列把我們送回住宿的地方。

下車時，高仁對格列說：「能否再幫我個忙？」

「你說？」格列不推託。

「介紹一位熟悉地形的藏人當嚮導，我想單獨再進入可可西里。」

高仁態度堅定，語氣堅決地說。

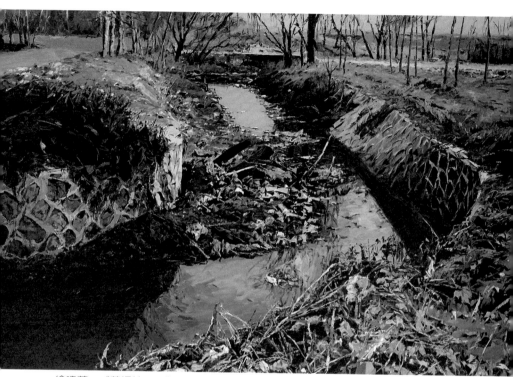

徐曉燕，《草場地No.4》，193×310cm，布面油畫，2006年

7. 月亮灣

隔天,高仁與我們道別。

「這是家父。」

高仁從隨身的皮夾掏出一張泛黃的照片……

「他經常出現在我的夢裡,不找到他,這輩子難以心安。」

「保重。」

我無法多說什麼,此刻只能祝願他路上平安。

燕子也與他握手道別,只說聲:「小心。」

高仁雇用一輛車,一位熟悉可可西里的藏民當嚮導兼司機,那藏民戴著一副自製的防風眼鏡,特別醒目。

高仁頭也沒回地上車,再度進入荒漠區。

望著高仁離去,我意有所指地問……

「他不會有什麼危險吧。」

燕子卻沉默沒有回應。

「你有什麼打算？」

看著高仁離開後，我問燕子。

「我要上山到廟裡一趟。」

燕子回答。

「可以隨行嗎？」

我不想隨高仁再進入可可西里無人區，眼下的選擇只有跟著燕子的路線走。

「好呀。但路上不好走，你要有心理準備。」燕子笑著說。

「沒問題。」

我心想：「你行，我就行。」

這路上，果真很顛簸難行，原本搭小型巴士，車子到在中途就沒法走了。

一行人下車步行，雪地裡舉步維艱。

我沒想過會經歷這樣的旅程，儘管臨時採買了一堆禦寒裝備，但高地的酷寒還是讓人吃不消，一身知覺早已凍僵。

我茫然地跟著隊伍前進，月亮不知不覺地溜出來了，突然想起燕子。

「她，怎麼不見了？」

徐曉燕，《月亮灣》[4]，180×230cm，布面油畫，2005年

[4] 有一個地方叫月亮河，是從通州大運河分流出來的一段支流，這個漂亮的名字是因為那裡聳立起了一個著名的渡假村，那時我在宋莊的畫室到回家的途中，這裡是我的必經之地。幾年以前我還記得那一個很爛的地方，看得見的只有滿是淤泥的河道，和岸邊堆滿的垃圾和廢品，還有很多收廢品的人和他們住的棚子。不知為什麼，我卻總是追憶那時的情形，而眼前卻不是我認為一個能叫月亮河的地方，因此我畫了一個在我記憶中不變的地方《月亮灣》（徐曉燕自敘）。

8. 望京街

燕子離開隊伍，想找個地方去方便。

但是當她起身之後，卻看不到其他人的身影。

這是草原最常遇見的困境，當脫離了隊伍，一起身，會分不清東南西北。

燕子知道自己與大家走失了，天色已經暗了下來，心裡有點慌。在荒野迷路不同於都市，記得有回在北京望京地區昏頭轉向，後來看到路牌，問明街道，就可以回歸正途。

然而，在荒野，沒有指標、找不到北，無人可問。

辛虧，地上殘留一些足印，她就沿著這些零亂的足跡前進，不知不覺地一個人在草原上走了幾個鐘頭。

終於聽到有聲響，她警覺地轉頭一看，是一位騎著高頭大馬的藏人。

藏族阿哥停了下來，對燕子說：

「姑娘，我認識你。我帶你出去吧。」

燕子心裡覺得很奇怪：「怎麼會有人認識我？」

藏族阿哥繼續說：

「在玉樹，你在草原上放電視給我們看呢！我現在還記得你當時來拍我們，又放給我們看，我們都很喜歡你呀，哈哈……」

說完好像看到老朋友似的放聲大笑。

燕子這才想起她在玉樹時給當地的藏族同胞拍DV，並當場放給他們看的那一幕歡樂景象。

「沒有想到，當年的觀眾竟然在異鄉又碰到了。」燕子心裡暗暗稱喜。

藏族阿哥讓燕子上馬，一路上，在馬背上很小心地攬著她的腰。

阿哥說：「你千萬別掉下去了，你掉下去了我們都會心疼的。」

燕子頓時覺得心裡一股暖流經過，在這個陌生的地方，在她最無助的時候，這位藏族阿哥就像親人一樣照顧著她。

終於到達寺廟。燕子謝過藏族阿哥，與他道別。

才進入寺廟，我立即迎上來：「你總算到了。」我鬆了一口氣。

「有驚無險。」燕子笑了笑，輕描淡寫的說。

這時，突然有一位小喇嘛跑過來。

「姐姐，你來了。」主動拉起燕子的手，一付很熟悉的樣子。

「小活佛您好。」燕子向他問候，卻不記得哪裡見過他。

小喇嘛主動自我介紹說：

「姐姐可能不記得了，那年在藏戲節，你教過我畫畫。」

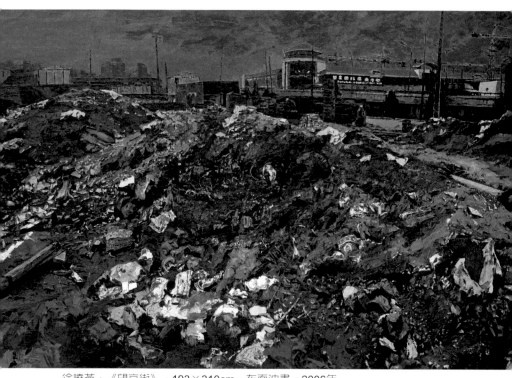

徐曉燕，《望京街》，193×310cm，布面油畫，2006年

9. 凸

男孩相貌堂堂，額頭特別凸出。

因為家貧，男孩被送到寺廟來當小喇嘛。

在西藏，喇嘛的地位崇高，而且可以接受完整的教育。

藏傳佛教的寺院教育，有嚴格的學制，得按部就班、一級一級地苦讀。

僧人們學習到一定的階段、先後取得「仁江巴」、「噶然巴」的資格[5]，最後必須經過考試，才可以得到格西的稱號。

「格西」為藏語，意為「善知識」，是藏傳佛學的最高學位。[6]

寺院裡喇嘛的生活緊張而又清苦。

早晨七點半上早課，在大殿念經，十點半下課後就到辯經場辯經至中午，而後又是上課、辯經，直到晚上十點多，吃飯和休息的時間很短。[7]

[5] 參考中國西藏新聞網：一般學僧在顯宗紮倉經過十年左右的學習，掌握了因明、般若等經典，並通過辯經，可以獲得「仁江巴」稱號。仁江巴為廣通經義者之意，只是初級稱號。學僧們苦讀十五年以上，讀完五部大論，稱為「噶然巴」。噶然巴也不是正式的格西學位，而是給予待考學僧的榮譽稱號。「噶」字指佛經。噶然巴之稱表示此人通曉多種佛教經典，能夠講辯其要義。〈喇嘛的生活〉。網址：http://www.chinatibetnews.com/kejiao/2008-06/20/content_130625.htm

[6] 參考中國西藏新聞網〈一位80後西藏喇嘛的速寫〉。網址：http://news.ifeng.com/mainland/detail_2011_05/21/6543131_0.shtml

[7] 參考與節錄自鳳凰網〈一位80後西藏喇嘛的速寫：愛佛堂，也愛互聯網〉

喇嘛食宿都由寺院提供，每個月還可以領到一些零用錢。

小喇嘛長大後也可以選擇還俗，重新過上成家育子的世俗生活；因此有些貧窮的家庭，會將小孩送到寺廟來，何況藏人認為家中有一個出家人是件光榮的事。

燕子入寺第一件事是捐款。

這是這趟來寺的最大目的。

西藏寺廟不僅維繫著藏人的信仰與希望，同時也擔負著社會救濟的責任。

燕子捐出一疊鈔票。

我在一旁看了吃了一驚，怎麼捐獻這麼大的一筆數目。

燕子彷彿看出我的疑惑，微笑地說：

「我並不富有，這是我所有的積蓄，冬天到了，廟裡需要錢。」

對這位神秘女子原本充滿好奇，現在更加深一層敬意。

我也仿效，捐出身上所有的現金，打定主意，就此結束旅程，下山返家。

小喇嘛一直緊跟著燕子。

「活佛在嗎？」燕子捐完款後問。

小喇嘛點了點頭。

「我們見活佛去吧。」燕子回頭對我說。

徐曉燕，《凸》，150×180cm，布面油畫，2006年

第六樂章：收穫的季節

擁有了美的心靈，
才會擁有美好的人生。

語：徐曉燕

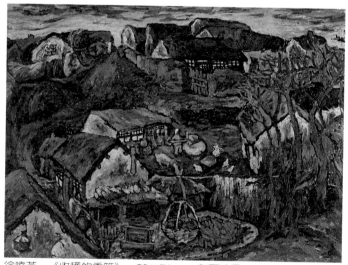

徐曉燕，《收穫的季節》，53×71cm，布面油畫，1983年

1. 祥雲

古老的寺廟裡，老喇嘛手裡提了一個金光閃閃的香爐。

「請問您在做什麼？」我好奇地問。

「這是藏香，我得用它來清靜整座寺廟。」

老喇嘛認真地燃起藏香，仔細地香薰每個角落。

這股藏香的味道，經由空氣，馬上在四周瀰漫開來。

我深深地吸了一口氣，讓這份虔誠的幽香，滿滿地填塞胸腔。

「這味道我喜歡。」我滿心喜悅地說。

「提香是對活佛的一種禮敬，活佛所到之處，都會先用藏香來香薰。」燕子補充說道。

「為甚麼藏人對活佛如此恭敬？」

「宗教與藏人的生活是分不開的，藏傳佛教相信：靈魂不死，只是從一個軀體轉到一個軀體，對於修行有成就的人，能夠根據自己的意願而轉世。活佛在藏語有『轉世』及『化身』的意涵。」

燕子為我詳細解說著：

「『活佛』是漢族地區的人對他們習俗的稱呼。藏族信教群眾對活佛敬稱是『仁波切』，廣大藏族信徒在拜見或談論某活佛時，一般稱『仁波切』，而不呼活佛的稱號，更不直接叫其名字。」[1]

「入藏以來處處都有驚奇。」我私下想：

「怪不得人都說，來一趟西藏，會有天翻地覆的轉變。」

我已經感受到這種轉變。

進入佛殿時，活佛正在講經。

喇嘛們排排坐，認真地傾聽著。

活佛端坐上方，慈眉善目，露出淺淺地微笑。

「這笑容讓人感覺很平靜，像一朵祥雲靜靜地籠罩著你。」

在這種莊嚴肅穆的氛圍下，靈魂被洗滌著。

我與燕子悄悄地在最後一排坐下。

[1] 參考百度百科「活佛」。網址：http://baike.baidu.com/view/35474.htm

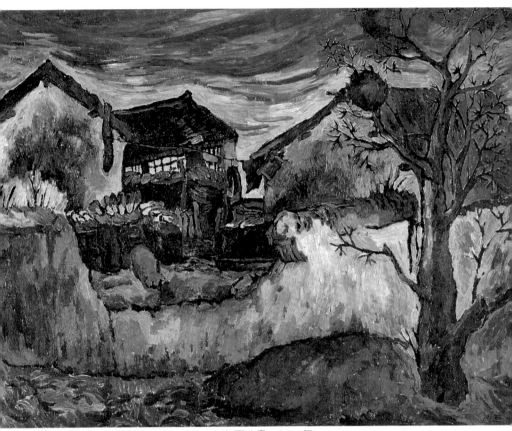

徐曉燕，《祥雲》，54×74cm，布面油畫，1984年

2.
冬季

「那些持棒的喇嘛是誰？」我低聲問。

「他們是鐵棒喇嘛，負責寺院的紀律。」

燕子也低聲回覆：

「下可管僧眾，上可打活佛。」

「權力這麼大？」

我再看了鐵棒喇嘛一眼，心生敬畏，後者威風凜凜，不停的在四周巡視走動著。

「當然活佛不是隨便能打的，只有在學習和念經的時候。」

燕子微笑的低聲補充。

「明白了，防止活佛打瞌睡。」

我會心一笑，突然看到鐵棒喇嘛目光往我這邊看來，心中一凜，不敢再出聲。

這堂課，最後在僧眾齊聲誦經的梵音中結束。

課後，燕子為我引見活佛。

活佛看了我，連說了兩句：「很好。很好。」

我在燕子示意下，連忙跪了下來。

活佛為我摸頂祝福。

說也奇妙，瞬間彷彿有股神奇的力量貫通，儘管在冬季，卻全身頓時感覺通暢無比、溫暖了起來。

活佛對我加持之後，轉而對燕子說：

「索甲仁波切，在你離開不久，就去世了。」

我不知道索甲仁波切是誰，但我看得出來，此時燕子眼眶泛著淚水。

「孩子，不要難道，生命是個輪迴，有緣很快可以再見面。」

活佛安慰著說：「索甲仁波切是我的師兄，酷愛繪畫，他一生只承認收了你這一個弟子。臨終時，要我轉交一封信給你。」

燕子默默地拭著淚水，從活佛手中接過信，緩緩地拆開來，發現……

這不是信，

而是一張圖。

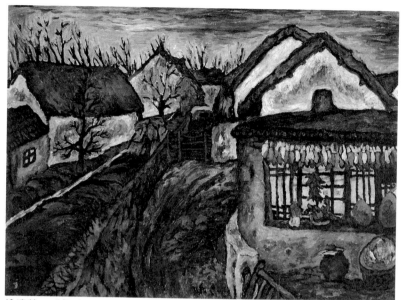

徐曉燕，《冬季》，54×73cm，布面油畫，1983年

3. 北方

「這是寺廟的平面圖。」

活佛看了一眼說：

「索甲仁波切把它交給你，一定有他的用意。」

拜別了活佛之後，我們沿著地圖的標記來到了一間老屋前面。

「我就是在這裡跟仁波切畫畫的。」

進門之後，往事歷歷，燕子觸景傷情，更加悲從中來。

屋子空蕩蕩的，充滿油彩的味道。

按照地圖的指示Ｎ，北方，我們來到屋子的盡頭。

那是一面牆，牆上掛著一幅唐卡，畫的是金剛薩錘雙身像。

仔細檢查牆面，沒有什麼特別的地方，掀開唐卡，也不覺得有什麼異狀。

「這裡應該有個暗門，只是開關在哪裡？」看多了尋寶探險的影片，自然會如此推理。

我沒有放過任何可能的器物，到處摸摸碰碰。

只見燕子卻一動也不動，眼睛盯著唐卡，似乎在思索什麼。

牆面的磚塊，我逐一推推敲敲，一大面牆幾乎敲遍了，完全沒有異樣。

我又開始檢查臨近的器物，花盆、佛器乃至於文房四寶，能動的，能移的，全部檢查了，還是一無所獲。

「這開關到底在哪裡？」如此忙了大半天，找得心煩氣躁，卻看著燕子還是一個人在那裡發呆，忍不住說：「你怎麼一動也不動。」

燕子似乎沒聽見我說話似的，完全沒有回應。

「你怎麼了？」我好奇的走向她，燕子面無表情，呼吸均勻，整個人好像進入禪定一樣。

我警覺地不敢再動她，只有坐下來，靜靜地等待著。

這樣又過了大半天。

燕子突然回過神來，見到我第一句話竟然是：

「太神奇了，我在穿越時空。」

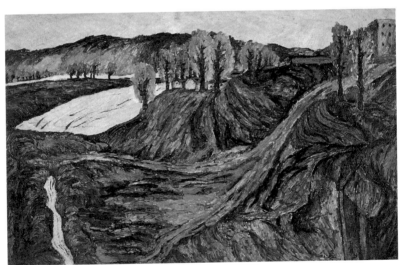

徐曉燕，《北方》，54×75cm，布面油畫，1982年

4. 廠區宿舍

「神奇！怎麼穿越？」

我聽了摸不著頭。

「我剛剛進入另一個時空，一個可以快速穿越的變換時空，它不斷地在你眼前旋轉著。當我跨入的剎那，看到了生活過的廠區宿舍，原來，我回到了過去；立即，我選擇穿越、躍入另一個時空，於是，我看到了未來。所有的景物，點選之後，可以細看，也可以宏觀，這是我前所未見，不曾有過的思想與眼界……」

燕子激動不已，有點語無倫次，卻一副歡天喜地的模樣。

「在哪？如何進入？」我聽了他的描述，好不動心，忍不住問。

燕子看了看我，搖了搖頭說：

「你天眼未開，進不去。」

我聽了頓感洩氣，知道自己道行不夠，但不免心存懷疑。

燕子不再言語，隨後從架子上取出紙，筆與繪畫工具，當下就開始畫起來。只見她運筆流暢，著墨果斷，那麥埂，一根根、一束束、一筆到位，不一會兒功夫，一幅壯麗的田野素描稿在眼前成形。

「這是什麼？」

「輝煌。」燕子激動的回答。

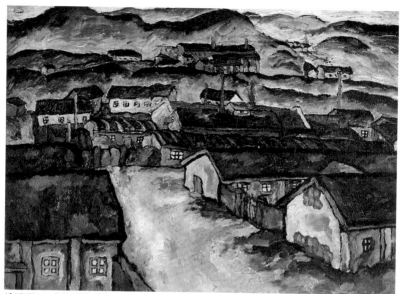

徐曉燕，《廠區宿舍》，54×75cm，布面油畫，1982年

5. 城苑系列・A

燕子又換上一張空白的紙，重起另一個稿子。

這回筆觸豪邁，一圈又一圈，沒有枝節，只留大塊。

「這是什麼？」我不禁又問。

「怒放。」燕子簡短的答。

燕子一張畫過一張。

時而神情恍惚，有如進入禪定。

「大概又進入變換時空了。」我心裡猜想。

回神後，她又開始迅速運筆。

接連幾天，燕子一直不眠不休地畫著。

看了幾回，燕子依然忘我地潛心畫畫，為了避免打擾她，獨自一個人在城苑閒晃。

我想起了高仁：「不知道他進入可可西里結果如何？」

明知道高仁找到父親的機會微乎其微，但對他這份堅持，心存敬意。

我又想起高仁在車站與女友分手的那一幕，

「什麼力量能夠讓高仁忘情地為對方付出，難道這就是愛情。」

我內心嘀咕。

記得那晚，當高仁告訴我要匯款給剛見面的網友時，我曾提醒：

「要不要再想想，避免上當。」

「只要是件好事，就值得做。」

高仁卻說：「我可以肯定她是個上進的好女孩，不管結果如何，幫助她出國深造是件好事。」

我隱約還記得高仁最後對我說：

「不要因為世俗的成見，毀了善念。」

「也許生活的歷練，教導我們避免上當，然後漸漸地遠離了童心、善念。

來到西藏，卻找回人的本初，讓人忘卻世俗的功利。」此刻，我這麼想著。

古寺的傍晚，寧靜而美麗。

我看到一張稚氣的臉：

「先生，吃飯了。」

無邪的笑容掛在小喇嘛那張天真的臉上。

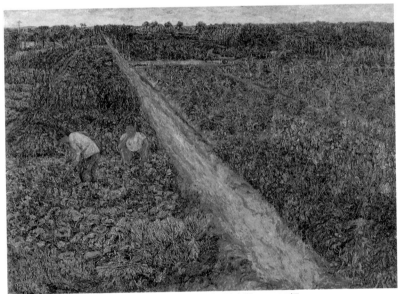

徐曉燕，《城苑系列·A》，73×92cm，布面油畫，1993年

6.

城苑系列・B

身上的盤纏大部分都捐獻出去，在城苑閒晃了幾天，我決定先行返鄉。

燕子現在足不出戶，幾乎整天在寺裡畫畫，我去向她辭行。

只見她神采奕奕，一顆心全在畫上：

「我終於明白索甲仁波切臨終託付的使命了，他引領我到一個難以言喻的境界，那是繪畫的初衷、對生存環境的關愛。」

她展示一幅剛剛完成的城苑草圖。

我進不了變換時空，不好再說什麼，只有一句道別：

「我們北京見了。」

回來之後，繁忙的編務、發稿的壓力，讓我必須全心全力投入工作。

一晃眼，一年很快地過去了。

我幾乎遺忘了西藏，也遺忘了在西藏認識的朋友。

月底，雜誌即將出版，我在出版社與印刷廠間，來回奔波著。

辦公室的電話響起；

「我是高仁。」

「高人?」不熟悉的聲音，一時間沒會過意來。

「這麼快把我忘了，虧我們在西藏同居了幾天。」他故意酸了我一句。

我這才想起，訕訕地說：「呵呵，對不起，最近忙昏了。」接著主動邀約……

「高兄最近好嗎?約個時間見面聚聚。」

「明天在醫院見面吧。」

「醫院?」

「燕子生病了。」

「嚴重嗎?」

「不清楚，還在檢查。」高仁在電話的一端不勝唏噓的說。

「好。明天見。」

掛上電話，心裡突然有股不祥的感覺。

我喃喃自語：

「無常的人生呀！」

「不禁讓我想起了西藏。」

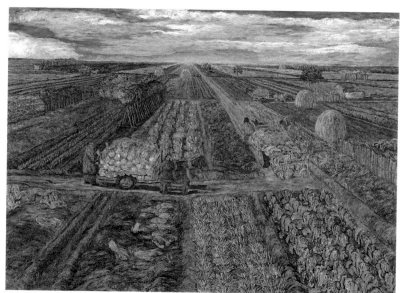

徐曉燕，《城苑系列・B》，74×93cm，布面油畫，1993年

7. 建設者

「嗨！老朋友來看你了。」高仁進了病房，刻意用歡愉的語調來打招呼。

「嗨！燕子。」

我在一旁，擠出笑容，也揮了揮手說：

「嗨！燕子。」

病房內，有個小喇嘛陪著他。

燕子聽到聲音，睜開眼睛，勉強轉過頭來說：

「嗨！好久不見了。」

「現在情況怎樣？」

「剛做完化療，比較順利。」

「怎麼知道的呢？」

燕子試著去回憶：「在西藏，我突然暈倒了，當地大夫對我說：給你一個建設性的意見，回大城市好好的做一次深入的身體檢查。」

這時候一旁的小喇嘛突然說：

「你醒了，我回去了。」他向燕子告別後，就默默離開了。

看著小喇嘛離開，燕子眼眶泛著淚水，她以感激的口吻對我們說：

「小活佛一直守著我，看著我進檢查室，又守護我整整一個晚上。其實他過得挺清苦的，但還替我交了住院費，小喇嘛知道我在西藏把所有錢都捐了。」

說完，大家都沉默不語。

彷彿間，我們又回到了西藏，那兒天空是蔚藍的，雲朵是純白的，陽光很溫暖，照著整個人暖呼呼的。

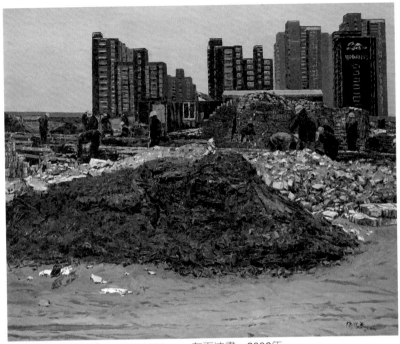

徐曉燕，《建設者》，150×180cm，布面油畫，2006年

8. 開發

離開醫院。

高仁與我找一處咖啡館坐下來。

「我整整在可可西里待了一個月。」高仁說：「遇上了一次槍戰、兩次車子拋錨。」

「槍戰？」

「我們聽到槍聲，是盜獵者對巡邏公安開火，那時候我們的車子剛好拋錨，真是生死一瞬間的可怕經驗。」高仁顫聲地說：「辛虧有驚無險。」

「找到父親了嗎？」我關切地問。

「後來打聽到一個叫吉多的老人，年輕時腦子受過傷，不記得自己是誰了？他有六個小孩。」高仁啜了一口咖啡，繼續說：

「我聽說小孩全是收養來的孤兒。那天我懷著忐忑不安的心情去找他，遠遠看到他了，卻沒過去。」

「為什麼？」我不明白為何千里迢迢去尋父，卻沒有勇氣去相認。

「他牽著老伴，兩個人在黃昏裡慢慢地走著，晚霞的餘暉照著天空一片斑斕，那是幅美麗的畫面，我覺得不應該去打擾他。」

高仁轉頭望向窗外，看得很遠，充滿感情地訴說著。

我心理明白，也暗地為他高興⋯

「高仁已經圓了那份對父親的想念。」

這樣的結局很好，人間有愛，看似虛空，卻很圓滿。」

「你的女友好嗎？」為了打破高仁思親的愁緒，我故意轉到以為可以調動情緒的話題。

「女友？」

「你當年在部落格開發的那位西藏網友呀？」那幕車站裡兩人臨別依依的景象，還歷歷在目。

「你是說拉姆？」

「拉姆²？」我想應該是他西藏女友的名字。

「她已經出國好幾個月了，一直沒有她的消息。」

高仁下意識地喝了一大口咖啡，面部表情苦澀。

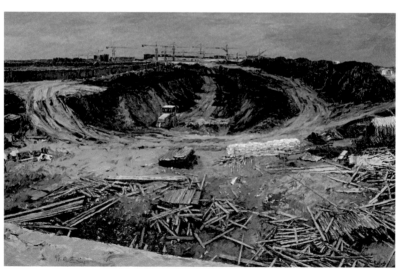

徐曉燕，《開發》，193×310cm，布面油畫，2006年

9. 翠橋

一晃眼又到過年了，這天突然又接到高仁的電話。

「一起去看燕子吧。」

「她在哪裡？」

「又進醫院了，聽說狀況很不好。」高仁在電話一端說。

燕子的生命力驚人，那次出院後，又重拾畫筆，很艱難地重新開始畫畫。主題依舊是她最關懷的這塊土地。

「一片沙灘，海岸，天空，它們很難作畫，但卻是美麗的，值得共度一生，揭露隱藏其中的詩歌。」[3] 每次通電話，燕子圍繞著還是她作品的話題。

「燕子，來看你了。」我先到，故作一派輕鬆地打了招呼。

3 參考徐曉燕〈自然——生命〉，文章網址：http://xuxiaoyan.artron.net/main.php?pFlag=news_2&newid=34974&aid=A0006781&columnid=0

我看到燕子平靜地斜躺在病床上，手邊放著一本畫冊，她看見我來了，展露微笑，輕聲地說：

「你來了。」

燕子把自己打理的乾乾淨淨，如果不是過於慘白的臉孔，你絲毫不會感覺，眼前是一位與病魔在做最後生死鬥的病人。

「你的畫嗎？借我看看。」我故意閒話家常，接過畫冊說：

「這幅畫真有意思，滿水溝的垃圾，卻取名翠橋。」

燕子嫣然一笑，緩緩地解釋說：

「我小時的學校叫翠橋小學，所在的那條街或那個地方都叫翠橋，那裡並沒有橋，也就是說，我沒有見過什麼真正有意義的橋叫翠橋的。這不重要，只是在那並不愉快的童年卻唯獨記住了這個美麗的名字。我在來廣營的工作室總是要路過一段難走的路，後來我才注意到那是一座狹窄的橋，因為極普通，不因為堵車，我想我連看它一眼都不會，我想它連名字都不一定有。最近我要搬離這個地方了，卻突然想畫一座橋，畫那座我總路過但很擁擠的橋，而且想給它一個漂亮的名字《翠橋》。」[4]

這一刻，我見識到這位被譽為鄉土寫實主義傑出畫家，以藝術來關照生存狀態，這種獨特的人文關懷。

4 節錄自徐曉燕〈觀點：翠橋〉，文章網址：http://xuxiaoyan.artron.net/main.php?pFlag=news_2&newid=34987&aid=A000678 1&columnid=0

「你也來了。」
我回頭一看是老將軍。

徐曉燕，《翠橋》，150×180cm，布面油畫，2005年

10.
溫暖

「將軍您好。」

自從青藏火車一別，已經多年沒有看到將軍了，他的身子依舊健朗。

「高仁沒來嗎？」

「我也剛到，還沒見到他。」

「向將軍報到。」

高仁竟然冷不防的出現了，以玩笑的語氣說：

「很榮幸被將軍點名。」

幾個人如同老朋友般地寒暄起來。

燕子則在一旁一直微笑地看著我們。

「拍張照吧。」高仁吆喝說。

我們圍攏了過去，緊靠著燕子，自拍了一張西藏四友圖。

這一會兒工夫，燕子卻急喘了起來。

老將軍體恤地對燕子說。

「你需要多休息，我們改天再來看你。」

離開前，與燕子約定：

「趕快好起來，一起再重返西藏。」

燕子微笑點頭，有一份過人的淡定。

「你的西藏網友呢？」

走出醫院，分手前，將軍突然轉頭問高仁：

高仁聽了很得意，立即掏出手機，遞給我們看一張照片。

「這是她剛從國外傳過來的。」

高仁滿面春風、神情愉悅地說。

照片中的女孩笑容很燦爛。

照片上還署名：
愛你的拉姆。[5]

全書（完）

5
參考西藏廣播網《西藏名字的含義》；拉姆是西藏名字，有「仙女」的意思。網址：http://www.cnr.cn/folk/zang/fengsu/200207010338.html

徐曉燕，《溫暖》，150×180cm，布面油畫，2005年

後記

整理曉燕的作品圖稿，
百來幅作品，
演繹她一生的藝術。
秋季風景系列是曉燕的成名作，
讓她在一九九五年的第三屆油畫年展獲得金獎，
也奠定她在近代藝術史的地位。

曉燕是個幸福的人，多年來與丈夫「夢光」形影不離，
是對讓人欽羨的畫壇佳偶。
曉燕的畫，遠看很寫實，近觀很抽象，
曉燕的人，外顯真率直爽，內兼體貼入微。

相識二十年，
見證她的勤奮投入與真心實意，
對家人、對朋友、對藝術。

曉燕後來被檢查出來是肺癌第三期。

在二○一二年十二月二十一日的深夜，收到「夢光」的短信：

曉燕走了

就在今天的三點五十八分

我出生了

就在那年的二十一日

雪又下了

還是每年的十二月

白日殞了

永遠的二○一二年

捧著短信，我淚流不止。

關於徐曉燕

一九六○年出生於河北省承德市。

一九九三年《迷人的田野》獲得學院獎，中國油畫雙年展；

一九九五年《秋季風景系列之十二》獲得金獎，中國油畫年展；

一九九八年作品《秋季風景系列之九》獲得收藏家獎，世紀‧女性藝術邀請展；

二○○七年獲得「二○○六蕭淑芳藝術基金‧優秀女藝術家」獎。

美術史評介：(選自呂澎著，《中國當代藝術史》，第五章女性藝術)

徐曉燕的繪畫的基礎的確是自然主義的，可是，那些田地呈現的景象和氛圍卻有一種並非田園般的焦慮與緊張。……秋季，「收割之後

的莊稼，連根拔起的白菜、蘿蔔，或散落，一時間和漸冷的天氣一起使我又產生了無限悲哀的情緒，我看到被剝了果實又割去了頭穗的玉米殘茬在風中發抖，他們或倒或斷地相互依靠，陽光灑在葉子上金子般的光點像在做最後的撫慰，我注視著這一切腦海裡想著很多，胸中無法平靜。突然，我頓悟了，這就是真實！」徐曉燕的這種對大自然的感受在一九九五年開始的〔樂土系列〕中變得更加個人化的情緒，那近乎神秘的自然景觀成了這個被稱之為「後現代」時期中甚少的自然主義風景……

附錄：光色交響中的大地之歌——徐曉燕藝術選擇

賈方舟

大地：從馬勒、基夫爾到徐曉燕

從九〇年代初到現在，徐曉燕的創作主題始終沒有離開過「大地」。大地不僅是作為自然的一部分，也是與人類生存最相關、最親近的那一部分，是作為人的生存環境，被人類廣泛開發、利用（也包括破壞、糟蹋）的那一部分。《三字經》裡曾有「三山、六水一分田」說法，在古人來看，地球上可以被人類所利用的土地只占地球面積的十分之一。大山大水更多地是供人觀賞的大自然，只有大地的恩賜，才使人類進入農耕文明，解決了人的溫飽。因此，大地對於人便是最溫馨的存在，是大自然給與人類的最豐厚、最恆久的禮物。

以「大地之歌」作為徐曉燕個展的主題，不僅緣於上述理由，還必須說明的是，這個主題詞實際上是借用奧地利作曲家古斯塔夫·馬勒（Gustav Mahler，一八六〇～一九一一）於一九〇八年創作的交響聲樂套曲《大地之歌》這個曲名。馬勒在一百年前就曾以《大地之歌》命名他由六個樂章構成的交響曲。該交響曲從漢斯·貝特格翻譯的《中國之笛》中採用了七首中國唐詩（李白的《悲歌行》、《宴陶家亭子》、《採蓮曲》、《春日醉起言志》，孟浩然的《宿業師山房待丁大不至》，王維的《送別》與錢起的《效古秋夜長》）——這最後一首專家尚有爭

議），馬勒所以能從唐詩中獲得靈感，與他當時的個人經歷有關：一九○七年，馬勒連遭厄運：三歲的女兒去世，接著他又被解除了維也納宮廷歌劇院院長的職務，此時，當他閱讀這個這些古詩詞時，引起了對人生的傷時感懷，於是選擇其中的七首譜寫成曲，成為他最著名也最成功的作品之一。一九八八年德國一個交響樂團來華演出時，曾演奏了這首曲目，引起音樂界和學術界的廣泛關注，還曾專門召開研討會探討馬勒的《大地之歌》中所採用的七首唐詩的確切題目和作者。並把馬勒的《大地之歌》看作是中西文化交流史上的一次偉大創舉，對該作的音樂文化意義和作品價值進行了深入探討。也是中國人第一次對一百年前西方音樂家接受中國文人一事具有歷史意義的回應。

馬勒在西方音樂史上被看作是「最後一個偉大的德國後浪漫主義交響樂作曲家」。「是整個浪漫主義傳統……的後裔，他把浪漫主義

徐曉燕，《大望京》，193×466cm，布面油畫，2006年

交響曲和交響清唱劇無限擴展……預示了一個新的時代」。（唐納德·傑·格勞特、克勞特·帕利斯卡，《西方音樂史》）

從徐曉燕的《大地之歌》追溯到馬勒，不只是因為對一個樂曲曲名的借用，更在於他們的作品在藝術上所具有的相似性特徵，在面對大地的沉思中充滿著人生的悲情。馬勒為何要把這首交響曲取名為《大地之歌》，我們在現有的史料上還找不到說明，但他從唐詩中所感受到的人生悲情肯定與他面對大地的沉思有關。再沒有什麼人間的精神情感可以與大地分離了。甚至可以說，所有的人生悲情都與賴以生存的大地相關。當我們在談到大地時，那意象首先是一片廣大的莊稼，可不僅只是一幅賞心悅目的風景。

人們在談論徐曉燕的作品時，還常會聯想到德國的基夫爾·安塞姆。基夫爾是德國當代最有影響力的藝術家、新表現主義的代表。基夫爾的繪畫中有一個不斷反覆的主題就是大地。但在他筆下出現的大地是來自對自然的直觀感受，純屬於內心體驗。因為他畫的大地不僅廣袤而荒蕪，而且黨政軍有咱「用戰爭技術製造」的「焦土感」，彷彿是一幅幅被「燃焦的風景」。基夫爾沉浸於戰爭給德國社會和德國文化帶來的災難性創傷之中，抹不掉自己對戰爭的記憶。其實他本人是出生在戰後的一九四五年，並未親身經歷過戰爭，戰爭只是經由父輩和歷史記錄間接給與的體驗。他的作品表現了戰爭給德國戰後一代人留下的精神陰影：有關大屠殺的記憶（意象來自保羅策蘭的《死神賦格曲》）、戰爭的殘骸，戰後的廢墟與生命的復甦等等。為此他的作品被看作是對大自然的一種「褻瀆而又恭敬的姿態」，被認為是「擅長描繪陰暗調子」的風景畫家。他說：「我覺得需要去喚醒記憶，不是為了改造政治，而是為了改造自己」。並為此而創作了許多足以觸動這一記憶的作品。

徐曉燕的畫所表現的大地當然不是經由戰爭造成的災難與創傷，而是大地在深秋季節呈現的景觀給她心靈深處所帶來的精神枷鎖。她的成名作《秋季風景》，描繪的正是大地在無私地奉獻之後，那種殘存於田間的蕭瑟景象在她心中引起的悵然若失和人生悲情。這種悲劇意識完全是一種個人化的內心體驗，並非作為客體的大地所本有。也正是在這個意義上講，徐曉燕的《大地之歌》與馬勒與基夫爾有著一種內在的精神聯繫；所以，我們在討論以大地為母題的徐曉燕的作品時，就無法不將思路上溯到基夫爾和馬勒，並且把他們的藝術看作是在同一條精神脈絡上的自然延續。

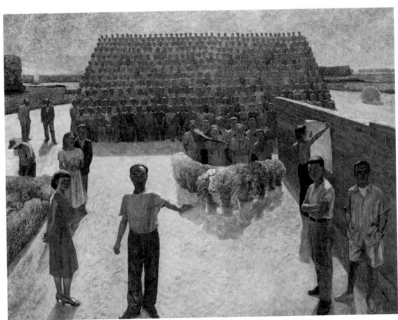

徐曉燕，《城苑系列‧E》，114×133cm，布面油畫，1993年

風景：從城苑、夏季到秋季

在中國當代油畫家中，以風景為主題的畫家很多，但像徐曉燕這樣十多年來執著於表達大地的藝術家並不多見。在九〇多年代以前，即她從八〇年代初走出校門的最初十年，是中國當代藝術激烈變動的十年，她雖然還未進入這個變動的漩渦之中，但作為一個初出校門的青年人，已經敏感到八五新潮的潮起潮落。我們看她這階段的作品（如《建設者》、《神的旨意》、《吻》、《坐著的女人和抽煙的男人》等），會立刻回到那個因渴望求新而躁動不安的年代。在這些年中，她除了油畫，還運用各種纖維材料做軟雕塑。而所有這些探索在看來有些稚拙的風景，都成為她的後來走向成功必不可少的鋪墊。

從一九九二年起，徐曉燕開始沉下心來專注於風景題材，兩年中，她先後畫兩個系列：《城苑》和《夏季風景》。《城苑》畫的是市郊的菜地，畫面繁而濃烈，極富田園氣息。畫家對舒展的大地、天際延伸的田埂地壟所顯露的濃厚興趣，已預示了她後為在《秋季風景》中的充分展開。因此，《城苑》可以說是《大地之歌》的「序曲」。在接下來的《夏季風景》中，我們進一步看到她未來風格的雛形，所不同的只是，在這個階段，她的風景畫還是很生活化，還不時有在田間勞動的人物出現，基礎還帶著濃郁的地域風情的味道。但在此後完成的《秋季風景》中，即出現了一種質的變化：它們不再是一般的風景畫，而是昇華到一種精神境界之中。因為她那些以深秋大地為主題的風景已超越了一般的風景，她在風景中看到了更多風景以外的東西。如果她的畫僅僅是一些美景，僅僅是對自然的一般性謳歌，她的作品就不會具有那樣震懾人心的力量。

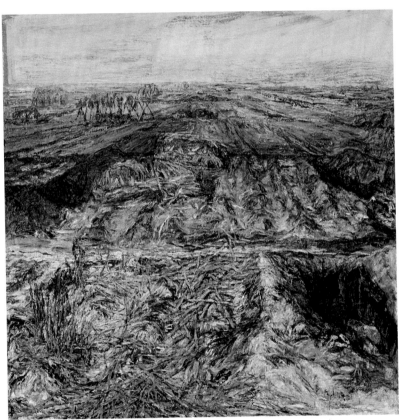

徐曉燕，《秋季風景系列之八》，160×160cm，布面油畫，1994年

《秋季風景》（堪稱《大地之歌》的第一樂章）是徐曉燕的成名作，也是她經歷了十年的摸索之後，在藝術上走向成熟的標誌。秋季風景讓我們感到，徐曉燕在面對深秋大地這一特定自然景物時所產生的豐富聯想和複雜的內心體驗。我曾在一篇評文化教育中作過這樣的描述：《秋季風景》所表現的並非通常所見的那種豐收在望的秋田盛景。相反，累累果實已經被「洗劫」一空，但大地即坦然澄澈，以她博大的胸懷顯現出無私奉獻的平靜。然而，當畫家面對那些被剝去果實又割下頭穗的玉米殊茬，在夕陽下，在風中佇立著的秸稈、枯草，她的心卻「長久地不能平靜」。她一再地表現那些留在田間的秸稈，那些整齊的或散亂的、被剝空、被遺棄的生命群體，在經歷了自己的飽滿與輝煌之後，顯得何等清寂、冷落與傷感，凝重的筆觸中交織著畫家多少複雜的情感糾葛與生存體驗。

實在是對生命的一個意味深長的感歎。這充滿悲劇感的生命意象，在經歷了自己的飽滿與輝煌之後，顯得何等清寂、冷落與傷感，凝重的筆觸中交織著畫家多少複雜的情感糾葛與生存體驗。

從母性意識的解度看，女性在本質上更貼近自然。自然孕育生命萬物與女性作為生命本源是同一主的。因此，女性藝術家觀照自然也會帶上從自然中反觀自我的特殊涵義。徐曉燕不厭其煩地畫「大地」這個「萬物之母」，那種創作的興味與衝動，一點不亞於那些醉心於母親題材的畫家。大地衍生萬物又包容萬物的母性胸懷，作為母親的徐曉燕提供了更為廣闊的表達空間。

生命：從悲情、怒放到輝煌

徐曉燕的《秋季風景》系列在一九九五年八月舉辦的《中華女畫家邀請展》中展出之後，受到畫壇的廣泛關注和好評，接著，她以其中一幅參加本年年底舉辦的第三屆中國油畫年展，得到十幾位評委的肯定並榮膺金獎。這一至高的榮譽和褒獎給畫家帶來的驚喜和欣慰是不言而喻的，

因為這無疑是對她十多年藝術探索的肯定和認可。但接踵而來的是，在關於作品的收藏問題上投資方對一個無名之輩的無法容忍的無理和粗暴，卻帶給畫家精神壓抑。投資方對一件金獎作品的不予認可的態度，不僅是對金獎作品的無視，更是對他們所聘請的十幾位專家評委的不尊重。徐曉燕成長於當時那樣一種極不成熟的市場條件下，忍氣吞聲地接受了投資方的霸權條款，心中的積鬱無處訴說，於是全部控訴在她的畫布上，這就是《樂土》系列的誕生；《樂土》可以說是徐曉燕幾個系列中最具悲情色彩的一個樂章。

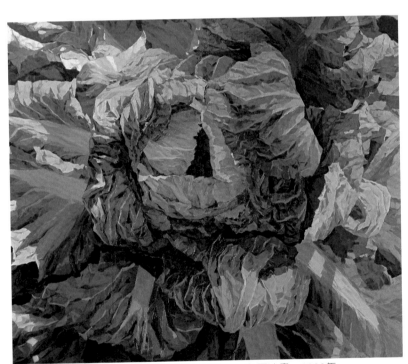

徐曉燕，《怒放‧藍色 No.5》，150×150cm，布面油畫，2003年

徐曉燕本人並沒有如馬勒那樣起伏跌宕的人生經歷，她心地善良單純，在藝術上又十分敏感，所以她面對深秋大地的悲壯情懷完全是她從內心演繹而來，但到了《樂土》系列以及後來的《大地的肌膚》系列就有所不同，她在作品中融入了更我人生的感悟和生存的體驗。畫面主體的多為田埂、溝壑、燒焦的殊秸和火爐（「燒荒」是北方農村特有的景象），炭黑色，土黃色和土紅色控制了整個畫面，使作品的意境更加曠遠、深邃而低沉，更具悲劇感，更多出一些苦澀和壓抑，名為「樂土」實際在畫中並無「歡樂」的意象，「樂土」在此只能理解為畫家把畫布、把畫這件事本身當作她的「樂土」，因為她的情感能夠在此得到盡情的抒洩。

但這種沉鬱的情緒在徐曉燕的生命樂章中並沒有維持多久，廣袤的大地以她博大的胸懷滋養著徐曉燕的藝術創造，使她的作品不斷地開拓出新的疆土，進入新的界域。

〈怒放〉系列更是徐曉燕唯一一個從表面看離開大地的系列。但她實際上只是將她的視線從全景式的描繪轉移到由大地孕育的生命本體的微觀關照中來，我們可以設想的到，那就是從她早期的〈城苑〉系列作品的全景中將鏡頭推到一個局部的「大特寫」。她的靈感顯然來自於白菜；是最普通、最常見、也最廉價的一種蔬菜，但如徐曉燕畫中這樣燦爛的生命景觀卻是我們在日常生活中很難看到的。她以一種好奇的眼光把這一不為人所留意的、微觀的生命過程放大給我們，讓我們驚奇於這生命的豔麗，在徐曉燕的心目中，這似乎微不足道的生命過程就是一個奇蹟，是大地孕育出的生命之花，她反覆用不同色調將它們演澤、變奏，以顯示生命的壯麗美豔。

二〇〇四年，徐曉燕又用類似手法創作了《輝煌》系列。如果說，《怒放》系列是返回到《城苑》主題的重奏和微觀放大，那麼《輝煌》系列則可以認為是對《秋季風景》這一母題的二

度創造和闡釋。《秋季風景》系列所創造的大地意象是博大的、深沉的和凝聚的，是生命在生生不息中的悲壯與悲涼，充滿著畫家對大地的敬畏、感動與感恩之情，把觀眾帶到「念天地之悠悠，獨愴然而涕下」的境界之中，而《輝煌》系列則從這種悲情氛圍中掙脫出來，畫的依然還是深秋大田，還是那些佇立在田間的玉米稈，但卻被畫家從全景推到中近景，並且過濾掉了諸多複雜的情感體驗，而將畫面單純化，使玉米地裡那成片的秸稈在一片溫暖的夕陽普照中，如生育後的母親，顯現出生命在奉獻後的燦爛輝煌；將光色交響中的「大地之歌」推向了高潮，從而構成「全曲」中最為明亮、最為激昂的一個樂章。

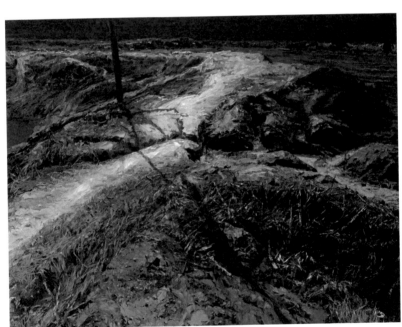

徐曉燕，《索家村》，180×230cm，布面油畫，2003年

邊緣地帶：充滿憂患的尾聲

《邊緣地帶》是徐曉燕新近完成的一個系列，也可以說是她的《大地之歌》「全曲」中一個意味深長的尾聲。當最為明亮、激昂的《輝煌》樂章落幕，一個簡短的間歇之後，我們聽到的是樂隊低音部傳出的幽音低沉的旋律：如我們在《邊緣地帶——月亮灣》中所看到的那樣。但《月亮灣》還只是一個過渡，在接下來的一系列作品（如《翠橋》、《小溪溝》、《蝴蝶泉》、《大望京》、《望京街》等）中，我們看著會禁不住痛心疾首，情感突然間從《輝煌》的高亢跌入低谷，我們跟隨著畫家的思緒，進入對人類自身行為憂心忡忡的反省之中。

人類自進入工業文明時代以後，由於對自然資源的瘋狂掠奪，環境污染日益嚴重，人與自然的和諧關係蕩然無存。人對自然的不尊重，已經危及到人類自身。人的生存環境的日益惡化，已經構成當代人的精神困境，從而使人不得不對自身的行為反省，對未來命運的擔憂。畫家在畫這些作品的時候，深深為憂患意識所驅遣，不忍心看著這些美麗的風景被糟踐，但又無奈於這殘酷的現實，也正是站在這樣一種精神批判的立場上，畫家才在觀念上與當代人的精神生活發生了密切聯繫。

徐曉燕的《邊緣地帶》所揭示的是一種隨處可見又讓人觸目驚心的現實，被都市化了的現代人正是如此地生活在自己的產品和垃圾的包圍之中，都市人口的密度愈來愈大，人與人之間的關係卻愈來愈隔膜，與自然的距離也愈來愈遠。我們失去了自己精神的避難所。在此，畫家所觸及的不僅是人類的生存環境，更是現代人普遍存在的一種精神危機，也是現代人靈魂深處浮現的一種

無家可歸的狀態，這種精神的漂泊狀態，使他們游離家園，找不到「在家」感覺。畫家對自然的關注：實際上正是對人自身命運的關注，並由這種關注引發出對人類行為的自我反省和批評，這便是徐曉燕在《大地之歌》的尾聲中所發出的意味深長的慨歎與警示，也是她的藝術所取的當代視角與當代立場。

附注：

賈方舟，中國著名藝術評論家。曾任內蒙古美協副主席，二〇〇七年策劃中國美術批評家年會並擔任組委會主任。

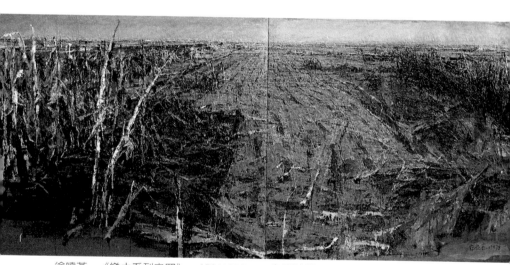

徐曉燕，《樂土系列之四》，150×300cm，布面油畫，1996-1997年

風之寄作品6　PH0128

大地之歌
——徐曉燕的鄉土寫實主義

編　　著/風之寄
責任編輯/王奕文、劉　璞
圖文排版/楊家齊
封面設計/王嵩賀

發 行 人/宋政坤
法律顧問/毛國樑　律師
出版發行/秀威資訊科技股份有限公司
　　　　114台北市內湖區瑞光路76巷65號1樓
　　　　電話：+886-2-2796-3638　傳真：+886-2-2796-1377
　　　　http://www.showwe.com.tw
劃撥帳號/19563868　戶名：秀威資訊科技股份有限公司
　　　　讀者服務信箱：service@showwe.com.tw
展售門市/國家書店（松江門市）
　　　　104台北市中山區松江路209號1樓
　　　　電話：+886-2-2518-0207　傳真：+886-2-2518-0778
網路訂購/秀威網路書店：http://www.bodbooks.com.tw
　　　　國家網路書店：http://www.govbooks.com.tw

2014年1月　BOD一版
定價：420元
版權所有　翻印必究
本書如有缺頁、破損或裝訂錯誤，請寄回更換

國家圖書館出版品預行編目

大地之歌：徐曉燕的鄉土寫實主義 / 風之寄編著. -- 一版. -
- 臺北市：秀威資訊科技、2014.01
　　　面；　　公分. --(風之寄作品；PH0128)
ISBN 978-986-326-216-9(平裝)

1. 油畫　2. 畫冊　3. 藝術欣賞

948.5　　　　　　　　　　　　　　102025341

讀者回函卡

感謝您購買本書,為提升服務品質,請填妥以下資料,將讀者回函卡直接寄回或傳真本公司,收到您的寶貴意見後,我們會收藏記錄及檢討,謝謝!
如您需要了解本公司最新出版書目、購書優惠或企劃活動,歡迎您上網查詢或下載相關資料:http:// www.showwe.com.tw

您購買的書名:_____

出生日期:_____年_____月_____日

學歷:□高中 (含) 以下　　□大專　　□研究所 (含) 以上

職業:□製造業　□金融業　□資訊業　□軍警　□傳播業　□自由業
　　　□服務業　□公務員　□教職　□學生　□家管　□其它____

購書地點:□網路書店　□實體書店　□書展　□郵購　□贈閱　□其他

您從何得知本書的消息?

　□網路書店　□實體書店　□網路搜尋　□電子報　□書訊　□雜誌
　□傳播媒體　□親友推薦　□網站推薦　□部落格　□其他_____

您對本書的評價:(請填代號　1.非常滿意　2.滿意　3.尚可　4.再改進)

　封面設計____　版面編排____　內容____　文/譯筆____　價格____

讀完書後您覺得:

　□很有收穫　□有收穫　□收穫不多　□沒收穫

對我們的建議:_____

11466
台北市內湖區瑞光路 76 巷 65 號 1 樓
秀威資訊科技股份有限公司　　　收
　　　　　　　　BOD 數位出版事業部

...

（請沿線對折寄回，謝謝！）

姓　　名：＿＿＿＿＿＿＿＿　年齡：＿＿＿＿　性別：□女　□男

郵遞區號：□□□□□

地　　址：＿＿＿＿＿＿＿＿＿＿＿＿＿＿＿＿＿＿＿

聯絡電話：(日)＿＿＿＿＿＿＿＿＿(夜)＿＿＿＿＿＿＿＿＿

E-mail：＿＿＿＿＿＿＿＿＿＿＿＿＿＿＿＿＿＿＿